卡漫插畫水彩色鉛筆
上色魔法

古島紺一著　　蔡婷朱一譯

三悅文化

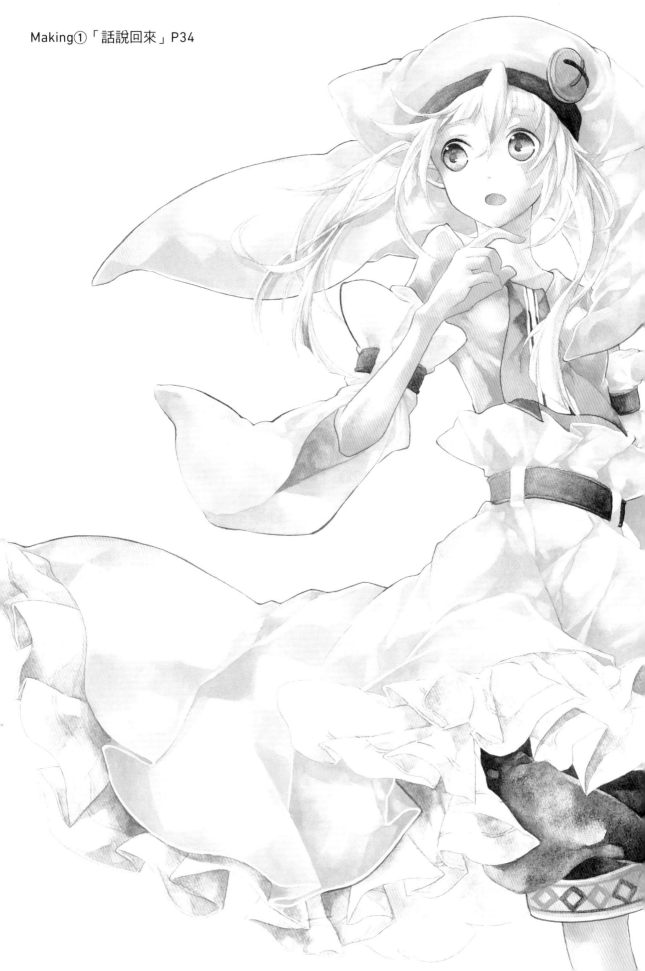

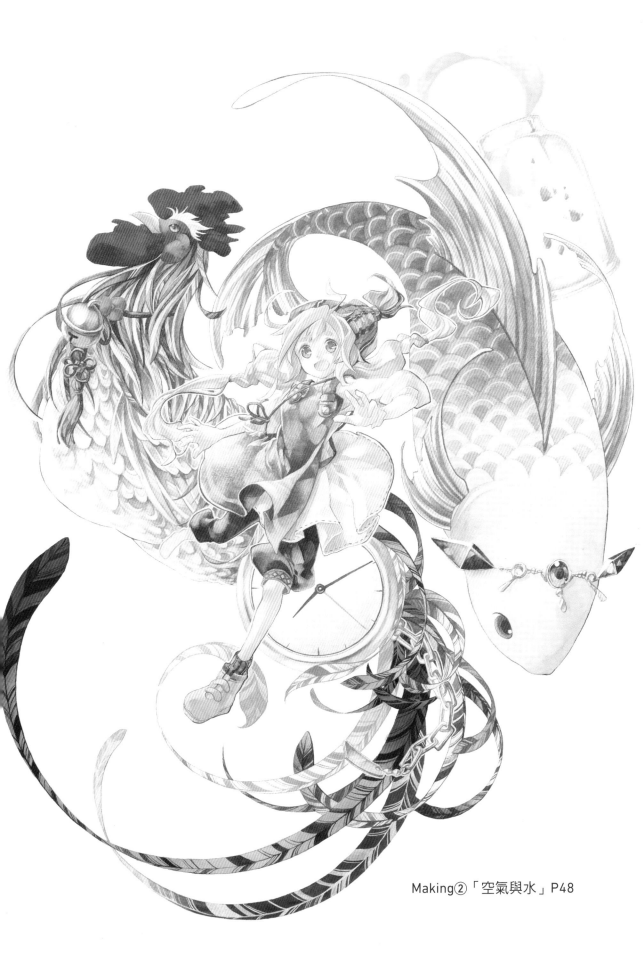

Making② 「空氣與水」P48

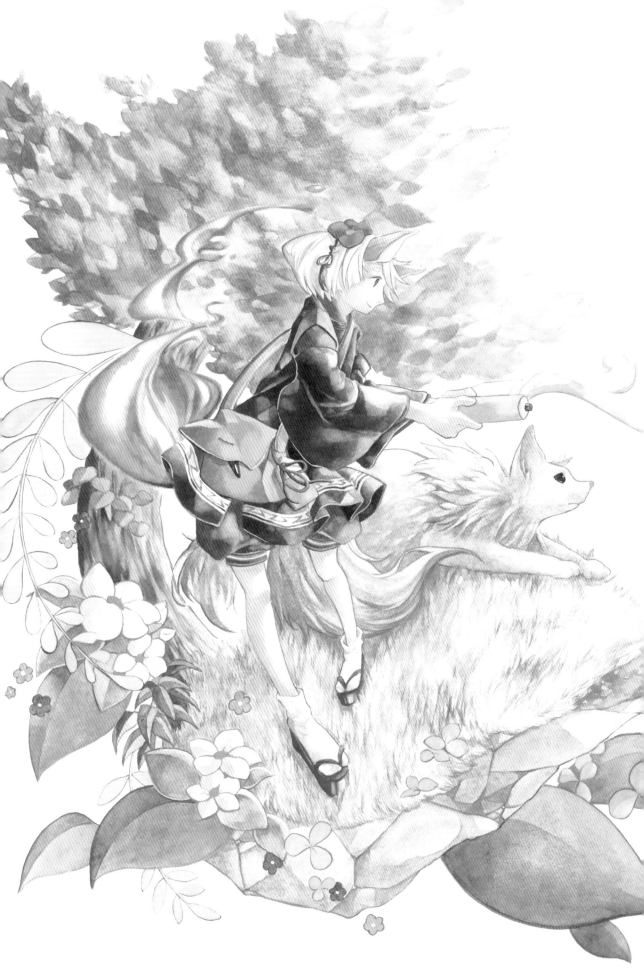

Making③「共存共榮」P80

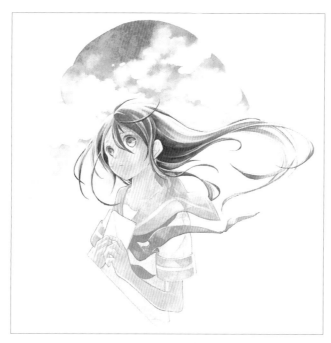

Making④「blind」P106

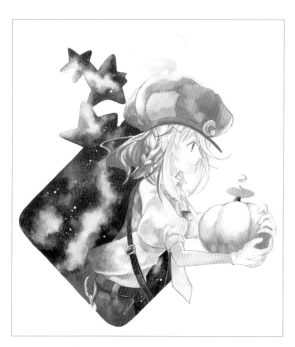

Making⑤「guide」P116

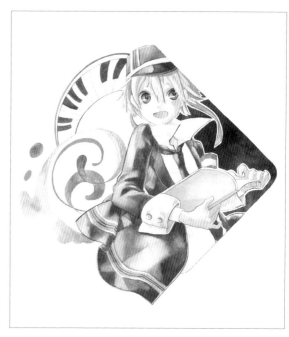

Making⑥「imagine」P124

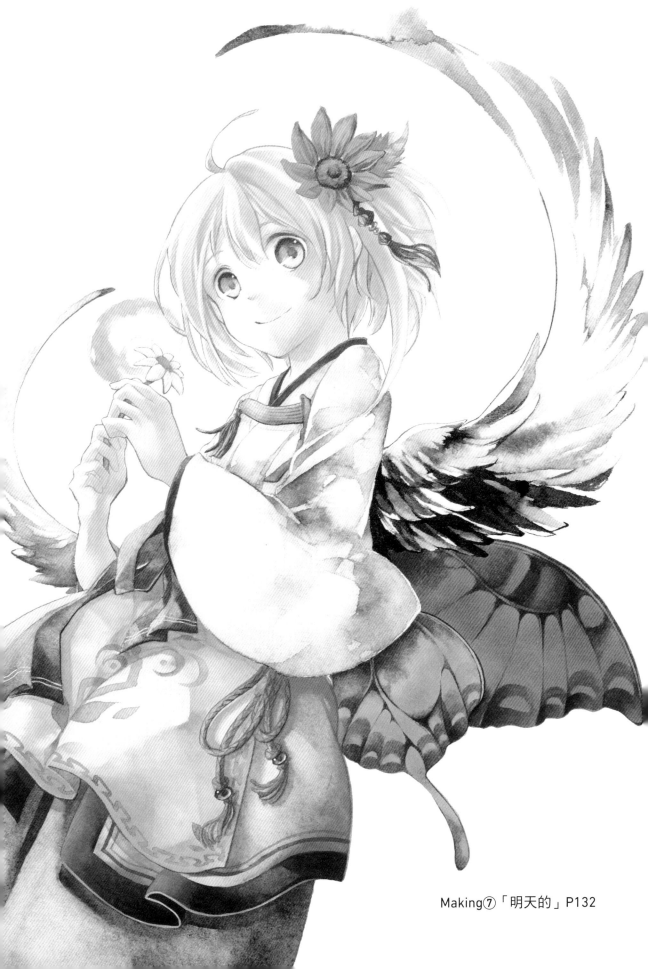

Making⑦「明天的」P132

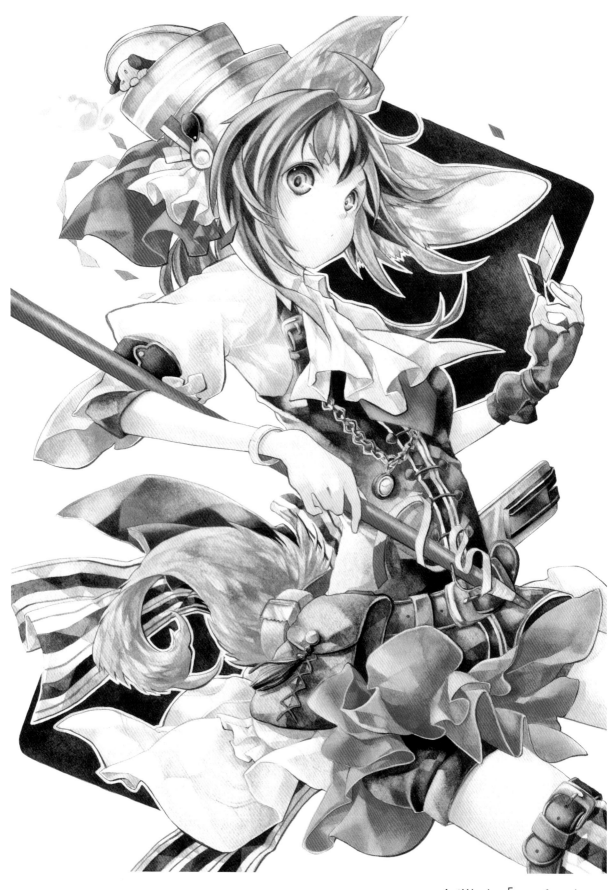

ArtWorks「proofreader」

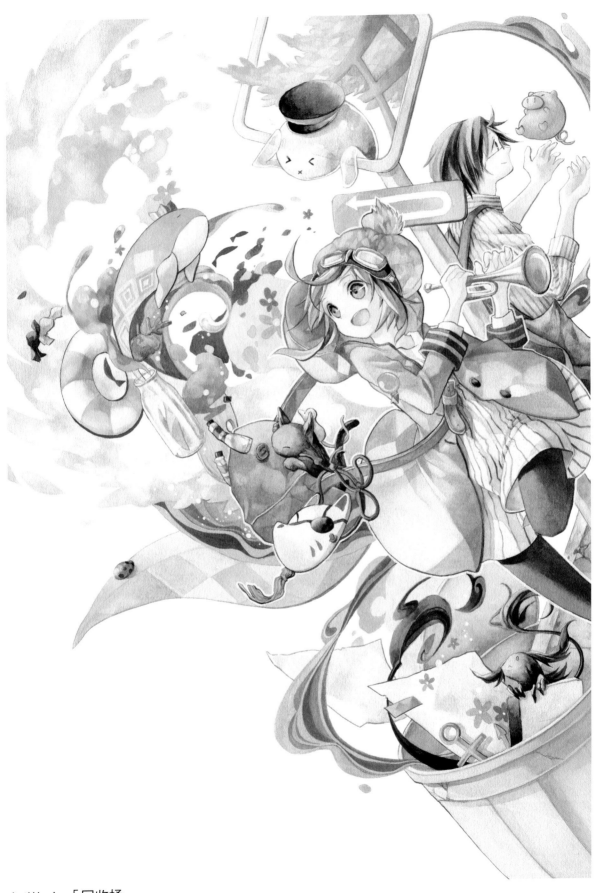

ArtWorks「回收桶」

Contents

目次

Chapter 1

水彩色鉛筆的基本技巧

Chapter 2

實踐篇

column

Chapter 3

應用篇

前言

　　各位聽到「水彩色鉛筆」時，腦海中會浮現出什麼呢？

　　除了能當成一般色鉛筆使用之外，亦可溶於水的水彩色鉛筆運用多元且輕巧方便，是相當棒的畫材。

　　針對運用多元且輕巧方便這兩點，更能讓卡漫插畫在上色時更加順利。

　　近年來，卡漫插畫的主流偏向利用影像編輯軟體強調上色時的顏色質量。

　　顏色較淡、質感溫和的水彩畫工具及色鉛筆雖然較能呈現出畫作本身的風格，但水彩色鉛筆這種畫材不僅「所須工具少」，同時也較容易「透過多色塗繪法及使用技巧呈現質量」。

　　各位在還不熟悉使用方法前，或許會覺得有較難掌握之處，但只要找到自己的習慣用法，就會發現原來水彩色鉛筆竟如此好用，是能夠一直使用下去的畫材之一。

　　首先，請各位從自己喜歡的顏色中，準備數支水彩色鉛筆。

　　接著，就能在紙上盡情描繪出心目中那色彩繽紛的世界。

<div align="right">古島紺</div>

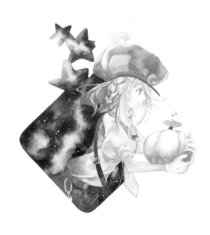

Chapter 1

水彩色鉛筆的
基本技巧

了解水彩色鉛筆！

什麼是水彩色鉛筆？

水彩色鉛筆不同於一般較常見的油性色鉛筆，筆芯材質可溶於水，因此最大特徵在於沾了水後，就能呈現出像水彩顏料般的風格。此外，水彩色鉛筆又可分為「硬質」與「軟質」：硬質的筆芯較硬，能描繪出接近油性色鉛筆般的紮實感；軟質筆芯較軟，同時也較易溶於水。對於剛接觸水彩色鉛筆的人而言，建議可從軟質色鉛筆開始入門。

Check! 水彩色鉛筆的筆身有標註記號。

單買水彩色鉛筆時，務必確認色號，每家業者的色號會有所不同。 Check!

水彩色鉛筆的特徵

① 可輕鬆描繪出
　　如水彩畫般的作品

對於想要畫水彩畫，但一想到必須準備那麼多工具就遲遲無法行動的人而言，我相當推薦水彩色鉛筆。只要使用水筆，就能輕鬆呈現出類似水彩顏料描繪出的淡薄色調。此外，還不用像水彩畫一樣準備調色盤，只要有水筆、水彩色鉛筆、畫紙就能作畫，攜帶起來相當輕鬆。

表現差異

油性色鉛筆

能夠呈現出紙張既有的粗糙質地，也較容易控制漸層的微妙表現。此外，油性色鉛筆筆芯較硬，能清楚留下筆觸。

水彩色鉛筆

與油性色鉛筆不同，水彩色鉛筆較不會留下筆觸，以水筆溶解顏色後，能呈現出柔和印象。

② 表現多元

水彩色鉛筆不僅能直接當成色鉛筆使用，還能將色鉛筆的粉末做為畫材，利用混色、暈染、噴濺等技巧，享受多樣呈現。由於作畫過程並無制式技法，因此只要下點功夫，就能找出呈現自我風格的方法，這當然也是描繪水彩色鉛筆時的樂趣之一。

水彩色鉛筆的種類

水彩色鉛筆種類多樣，這裡推薦的品牌中也有適合初學者的畫材。
由於每個廠牌的特性相異，各位不妨挑選適合自己畫風的產品。

卡達（CARAN d'ACHE）
Supracolor Soft 專家級水溶性色鉛筆

特色在於發色效果佳，擁有良好耐光性。由於
筆芯較粗，因此能直接用筆尖溶出顏色做使
用。顏色表現淡薄，就算增加塗繪厚度或重疊
塗繪也能均勻呈現。

施德樓（Staedtler）
Karat 金鑽水彩色鉛筆

特色在於下筆順暢度及發色效果鮮豔。由於筆芯柔
軟，因此使用水筆時，顏色能立刻溶化，呈現出如
水彩畫般的柔和色調。

輝柏（Fabre-Castell）
Albrecht Durer

特色在於筆芯粗，咬色表現佳。再加上顏色多達
120 色，因此非常推薦各位可單買自己喜歡的顏
色。

描繪插畫時的使用工具

這些是古島老師平時用水彩色鉛筆描繪插畫時
所使用的工具。

TOMBO 鉛筆
MONO 橡皮擦

想要擦掉底稿時，亦可使用軟
橡皮，各位只須選擇自己覺得
容易擦拭的產品。

輝柏
握得住 2001
三孔削筆器

同時具有鉛筆用、色鉛筆用、粗
芯鉛筆用這 3 種削筆孔。

自動鉛筆

（0.3mm 或 0.5mm）

在插畫紙描繪底稿時使用。筆芯
愈細的自動鉛筆愈容易在紙張上
留下筆跡，屆時塗色時就會看見
痕跡，因此繪製底稿時，建議使
用 0.5mm 的自動鉛筆。

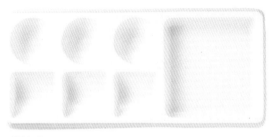

調色盤

削下筆芯做為顏料，或是想留下調配好的顏色
時使用。想用削下的筆芯調出較多顏色，或是
進行混色時，可使用調色盤較大面積的區塊。

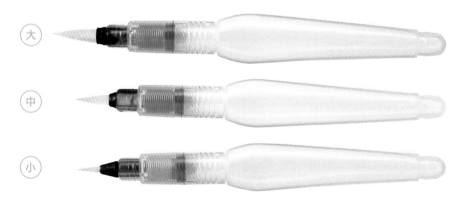

（大）
（中）
（小）

水筆

想呈現如水彩畫般質感時，可使用水筆。本書
主要都是使用「小尺寸」水筆。建議至少準備
2 支水筆，分別做為「塗色用」及「抹水用」。

施德樓
結構線方格三角板（30cm）

能夠正確畫出漂亮的垂直線。方格刻度
還能讓定位更加輕鬆。

水盆

用來清洗水筆筆尖。盡量選擇小
尺寸的水盆，較容易攜帶。

固定劑

讓水彩色鉛筆描繪的插畫能
夠確實附著在畫紙上的噴霧
劑。

刀具

用來切削水彩色鉛筆芯，可選擇
自己好握持的產品。

面紙

清洗水筆時，可用來吸取從水筆
流出的過多水量。

其他工具　　介紹在紙張抹水時使用的工具。

毛刷

在紙張上抹一層水，或是將水刷
入水彩紙時所使用的工具。刷抹
面積較大時，可準備大尺寸的毛
刷。

抹水用膠帶

用來將畫紙固定在畫板上。

水彩畫用紙

抹水的紙張須使用水彩畫用紙。紙張尺
寸須比畫板大一些。

抹水用畫板

紙張抹水時的固定用畫板。須選
擇符合紙張大小的畫板

選紙方法

本書主要都是使用插畫紙。
插畫紙有「不用抹水」、「無須凹折，能長時間存放」等優點，
不同紙質呈現出的顏色也不同。

MUSE
康頌肯特紙（Canson Kent）

顏色滲透的程度剛好，就算塗繪
細節處也很輕鬆。

MUSE
白色華生紙（White Watson）

由於屬水彩紙，因此紙質較粗，較容易滲
透。適合用在想大範圍上色等須使用較多
水量的時候。

ORION
天狼星紙（Sirius）

比一般畫紙高級，能夠享受到接近水彩紙
感覺的水彩畫紙。價格合理，因此在選擇
上較不傷荷包。

繪圖前的準備工作

以水彩色鉛筆在一般畫紙上作畫時，紙張吸取水分後可能會變得不平坦。
為了避免此情況發生，介紹各位一種將紙張抹層水固定在畫板上的方法。

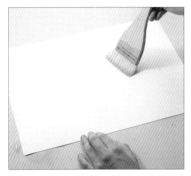

① 用毛刷在畫紙表面抹水。注意塗抹時要均勻，不可出現積水。

② 將紙張翻面，讓抹水面朝下，放在畫板中央。

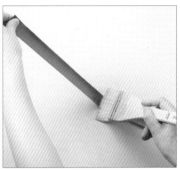

③ 切取比畫紙邊長還要長的膠帶，並以毛刷沾水。將膠帶拉直並沾水後，在黏貼時較不容易歪斜。

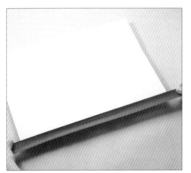

④ 拉直膠帶，黏在畫紙上。這時要讓一半的膠帶外露於畫紙，不可整個黏在紙張上。

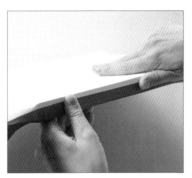

⑤ 沿著畫板邊角凹折畫紙，並將外露的膠帶黏在畫板邊緣。

⑥ 將凸出的膠帶黏合至相鄰的畫板邊緣。

⑦ 剩餘的三邊同樣按步驟①～⑥處理。

⑧ 完成貼膠帶作業後，放置待紙張變乾。當紙張完全變乾即完成。

建議備色

向各位介紹古島老師挑選的水彩色鉛筆顏色。
部分可單買購得，各位在挑選時不妨做為參考。

基本色

這些是古島老師平常會使用的基本色。建議剛接觸水彩色鉛筆的人可先準備這 14 個顏色。顏色下方簡單說明了會使用在哪種類型的插畫中。

卡達 Supracolor Soft

001 White
除了能與其他顏色相混，增加不透明度外，亦能塗在白紙上增加柔和感

005 Grey
岩石、銀色金屬、螢光燈光影

008 Greyish black
岩石陰影、銀色金屬陰影

009 Black
除了能描繪陰影及做為配色外，亦可與其他顏色相混，降低飽和度、增加濃度

035 Ochre
塗繪金色金屬時的底色

041 Apricot
肌膚色、亮處配色

045 Vandycke brown
乾木、褪色的皮革製品

047 Bistre
與紅～粉色系的搭配性極佳，可用來描繪主線

049 Raw umber
金色金屬陰影、質地柔和的樹幹、主線

055 Cinnamon
樹幹、皮革製品、金色金屬陰影

輝柏 Albrecht Durer

404 Brownish beige
白色系毛髮陰影、自然光陰影

407 Sepia
毛髮、質地較硬的樹幹、陰影區塊的主線

131 Medium flesh
肌膚配色（眼角或指尖）、亮處配色

273 Warm grey IV
像是麻布一樣的粗糙布料，植物或動物的陰影

推薦色

除了基本色以外，也非常推薦的顏色。

卡達 Supracolor Soft

010 Yellow
明亮燈光。與橙色系相混後能增加飽和度

019 Olive black
葉子陰影

060 Vermilion
金魚

070 Scarlet
雞冠

099 Aubergine
日式服裝、裝飾品

100 Purple violet
寶石類、配色

181 Light malachite green
平穩的水、空氣顏色

371 Bluish pale
點綴用花朵、亮處配色

製作色卡

本書範例中使用到的水彩色鉛筆色卡。
乾畫與濕畫所呈現出的顏色風格不同，
建議各位在上色前試塗看看。

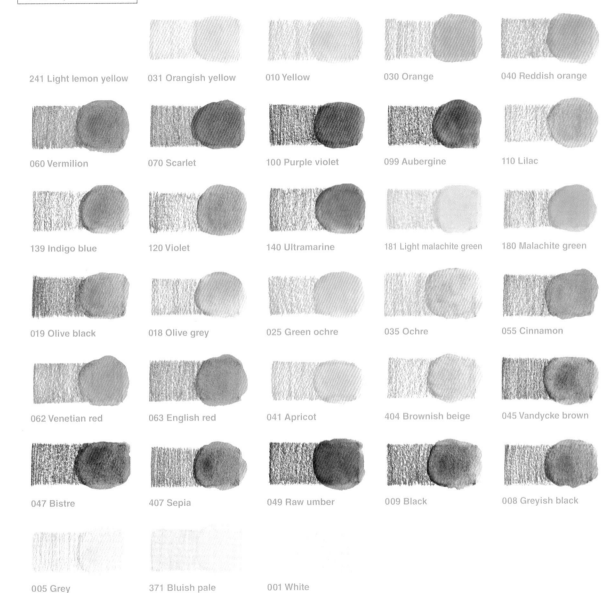

卡達 Supracolor Soft

241 Light lemon yellow	031 Orangish yellow	010 Yellow	030 Orange	040 Reddish orange
060 Vermilion	070 Scarlet	100 Purple violet	099 Aubergine	110 Lilac
139 Indigo blue	120 Violet	140 Ultramarine	181 Light malachite green	180 Malachite green
019 Olive black	018 Olive grey	025 Green ochre	035 Ochre	055 Cinnamon
062 Venetian red	063 English red	041 Apricot	404 Brownish beige	045 Vandycke brown
047 Bistre	407 Sepia	049 Raw umber	009 Black	008 Greyish black
005 Grey	371 Bluish pale	001 White		

輝柏 Albrecht Durer

131 Medium flesh	162 Light phthalo green	273 Warm grey IV

施德樓 Karat 水彩色鉛筆

55 Green earth

水筆使用法、清洗法

水筆是能讓我們在哪裡都可以輕鬆畫水彩畫的便利工具。
使用後仔細清洗筆尖的話，能讓水筆壽命更長。
當筆尖岔開或變毛躁時，就必須更換。

使用方法

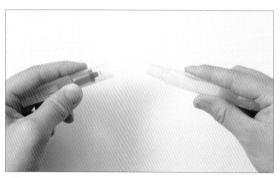

① 轉開筆管。

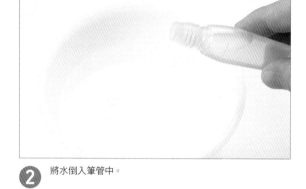

② 將水倒入筆管中。

③ 裝回筆尖。

④ 按壓筆管中間讓水流出，暈染塗在紙上的水彩色鉛筆。

清洗方法

以邊按壓邊讓水流出的方式清洗筆尖，再以面紙擦拭。

將水筆直接放入水盆中清洗。

塗色方法

不同的使用方法能讓水彩色鉛筆有各種不同的呈現。
這裡跟各位介紹書中提到的 3 種基本塗法。

乾畫法

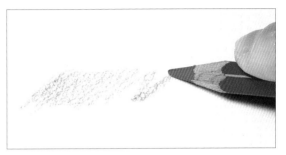

豎立塗法

想描繪細線或塗繪深色時，採取像平常寫字一樣的握筆法。

平拿塗法

想塗繪出柔和色調，或是上色面積較大時，可採取讓水彩色鉛筆躺平的握法。

乾畫法＋水筆

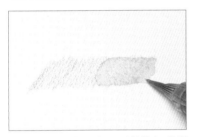

在塗有水彩色鉛筆的位置以水筆抹水，將顏色溶開。

【透過筆壓強弱改變顏色】

弱 ←————————→ 強

乾畫

↓　　↓　　↓

水筆

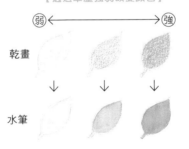

以乾畫法塗繪時，筆壓的強弱會改變水筆將顏色溶開時的呈現。筆壓愈弱，顏色愈淡；筆壓愈重，顏色就愈鮮明。

【透過水量改變顏色】

少 ←————————→ 多

水量多寡會影響到水彩色鉛筆的顏色表現。水量少時，會留下筆跡；水量多時，則會讓顏色整個融合。

濕畫法

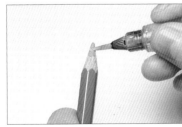

❶ 直接用水筆取水彩色鉛筆筆芯的顏色。

❷ 用沾有顏色的水筆塗繪。從水彩色鉛筆沾取顏色時，水筆的水量會影響顏色濃度。

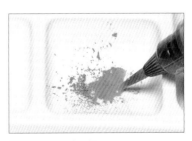

沾取削下的粉末

先削下水彩色鉛筆筆芯，將粉末放置在調色盤上，並以水筆沾取顏色。

基本的塗色技巧

接下來會運用「乾畫法」、「乾畫法＋水筆」、「濕畫法」3 種方法，
來介紹水彩色鉛筆的塗繪技巧。這些都是書中範例也有使用到的技巧，
各位可在塗色前練習看看。

混色

混合 2 種以上的顏色稱為混色，是上色過程中不可少的技巧。不同塗法會呈現出不同風格，請各位找出適合自己的方法。

濕畫法

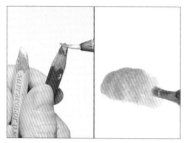

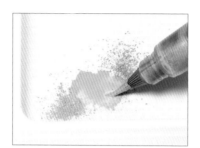

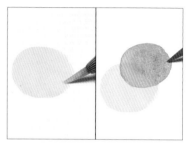

用水筆混色

準備 2 色水彩色鉛筆，先用水筆取較淡的顏色，接著再取較濃的顏色，利用水筆筆尖將顏色融合。當顏色融合後，即可直接塗在紙上。

用粉末混色

準備 2 色水彩色鉛筆，將筆尖削下的粉末放入調色盤中。接著用水筆畫圓，溶解 2 色粉末，使顏色混合。

疊色

先用水筆取較淡的顏色畫在紙上。接著疊上較濃的顏色，做出混色效果。

乾畫法

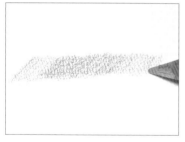

在濃色上直接塗淡色，將顏色混合。顏色無法充分混合時，則分別補點濃色及淡色，直到顏色融合變得均勻。

乾畫法＋水筆

以乾畫法混合 2 色後，接著以水筆抹水，混合顏色。

淡化

這裡要介紹如何以書中範例經常出現的「濕畫法」，做出淡化效果。
水量多寡會影響到淡化效果的色調，各位不妨邊調整水量，邊嘗試作畫。

① 以水筆取水彩色鉛筆的顏色，塗在紙上。

② 接著用水筆抹水，讓步驟①的顏色淡化。

暈染 沾濕紙張的水量會讓顏色的暈染程度出現差異。紙張過濕，顏色就會整個擴散開來，在尚未熟悉技巧前，建議先從較少的水量開始嘗試。

① 用水筆取水沾濕畫紙。

② 趁紙張還沒乾以前，用水筆沾取水彩色鉛筆的顏色，並將顏色暈染開來。

漸層 水彩色鉛筆不可缺少的技巧就是漸層畫法。若用綠色或紅色等對比強烈的顏色做搭配，會讓顏色變得沉重混濁，因此建議採單色或同色系組合法。

乾畫法＋水筆

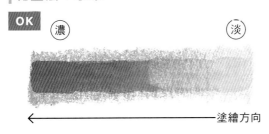

使用水筆時，務必從淡色（明亮色）朝濃色（暗沉色）方向推開顏色。

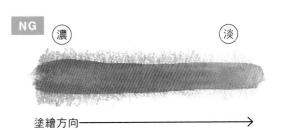

從濃色（暗沉色）朝淡色（明亮色）推開顏色的話，會因為濃色太過強烈導致淡色變濁，無法畫出漂亮的漸層。

乾畫法

（單色）

僅用 1 支水彩色鉛筆呈現出顏色濃淡。濃色的筆壓要強，隨著顏色變淡，筆壓也要逐漸減弱。

（混色）

用 2 支水彩色鉛筆做出漸層效果。2 色混合處的筆壓必須相同，才能混出漂亮的顏色。

濕畫法

（混色）

先從淡色（明亮色）開始塗繪。

↓

接著疊上濃色（暗沉色）。2 色混合處則是以水筆融合顏色。

噴濺畫法

此技法是噴濺沾在水筆筆尖上的顏色。
能夠用來描繪飛濺的水花或星空。

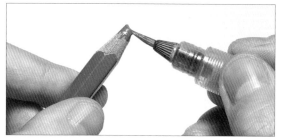

① 用水筆取水彩色鉛筆的顏色。這時水筆要多擠點水出來，讓
整個筆尖都有沾到顏色。

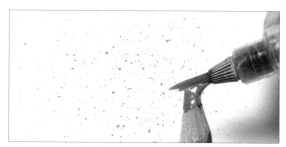

② 將水彩色鉛筆與水筆互刮，讓水筆上的顏色噴飛出來。

細線畫法

朝固定方向畫直線的技法。主要用在描繪陰影或呈現
質感時。

【範例】

重疊直線，呈現出蓬鬆的軟毛觸感。

點畫法

用水彩色鉛筆或水筆筆尖描繪短線條。能夠使用在想
呈現草或凹凸形狀時。

【範例】

重疊細小的點，呈現出岩石表面的凹
凸感。

Lesson!　　試塗題材看看！

就讓我們運用前面介紹過的技法，先試著畫畫看簡單的題材吧。這裡使用的是書中範例較常
使用的「乾畫法＋水筆」與「濕畫法」。

乾畫法＋水筆

光線

 → → →

① 剛開始勿過度施力，沿著形狀　② 注意蘋果的形狀，將輪廓、下　③ 使用水筆，從蘋果下方的陰影　④ 接著再以水筆加重陰影處的顏
在陰影處上色。會照射到光線　　方及凹陷處加重顏色，呈現出　　處朝上推開顏色。　　　　　　　色，呈現出立體感。隨意留下
的部分留白。　　　　　　　　　立體感。　　　　　　　　　　　　　　　　　　　　　　　　　　　幾處水彩色鉛筆筆跡的話，將
　　能成為視覺上的點綴。

濕畫法

光線

 → → →

① 沿著蘋果的形狀，以像是畫弧　② 在蘋果下方及凹陷處等會產生　③ 將會照射到光線的未上色區域　④ 接著呈現出陰影的強弱，清楚
形的方式，在陰影處上色。　　　陰影的位置加重顏色。照射到　　抹水，並淡化與塗色區域的邊　　地描繪陰影深淺的邊界線，呈
　　　　　　　　　　　　　　　　光線的區域則留白。　　　　　　界，讓顏色更融合。　　　　　　現出非寫實的漫畫風格氛圍。

古島紺原創 塗色技巧

在此向各位介紹，古島老師在繪圖時一定會用到的原創塗色技巧。

浮現白色

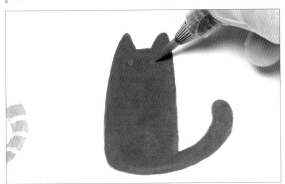 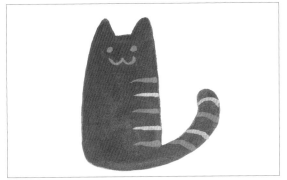

① 在黑色等較深的顏色上，以水筆塗繪白色或是混有少量白色的顏色。

② 等顏色變乾後，水筆描繪的部分就會變白浮現出來。此技法可運用在衣服紋樣或亮處。

在 Copic 麥克筆的顏色上塗繪

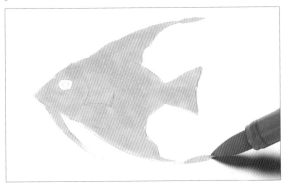 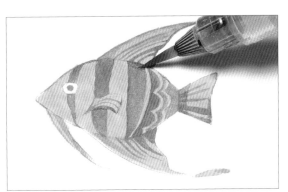

① 用 Copic 麥克筆（P133）塗滿整個圖案，要注意不可超出邊線。

② 用沾有水彩色鉛筆顏色的水筆，在塗滿 Copic 麥克筆的區塊描繪紋樣，就能呈現出清晰色調。另外，Copic 麥克筆較不易與顏色暈染在一起，因此非常適合用來描繪細緻圖案。

以水筆描繪主線

 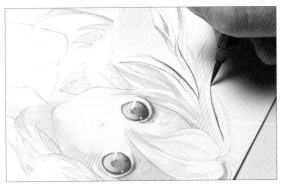

① 以水筆從水彩色鉛筆沾取較濃的顏色，若筆尖會滴水，可用面紙輕拭，調節水分。

② 用水筆筆尖描繪插畫輪廓，畫出主線。主線無須侷限於黑色，亦可選擇能為插畫帶來效果的顏色。

上色步驟

針對古島老師平常的上色步驟及重點進行解說。

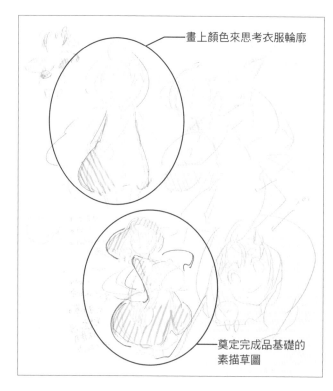

畫上顏色來思考衣服輪廓

奠定完成品基礎的
素描草圖

① 構思

在素描簿自由地描繪插畫構思。雖然畫出想畫的內容非常重要，但當無法構思出作品的基本面時，不妨思考以下要素做為靈感來源。

・想描繪的事物（人物設定、題材、世界觀等）
・想描繪的配色（使用顏色、顏色組合等）
・想描繪的構圖（單一角色？或是多題材作品？）
・符合插畫風格的音樂、文學作品、各種事物等

構思時，可將決定作品繪製步驟的重要線條加粗，或塗上顏色，以便充分掌握。

② 初步打底

為了能組合出整體的過程步驟，先不要拘泥細節，只要在腦中盡情地描繪出形象即可。這時必須充分呈現出作品動向的線條。

③ 畫出輔助線

為了減少橡皮擦使用次數以免傷害畫紙，建議不要立刻下筆畫主線，而是先大致畫出輔助線，定位出「這裡是臉」、「整體題材的位置在這裡」。

> **POINT**
>
> 適合水彩的畫紙質地大多較柔軟，太硬的筆芯或是細筆芯的自動鉛筆容易在表面刻出痕跡，因此畫輔助線時，建議使用硬度 B 的鉛筆。

④ 描繪主線

邊參考輔助線，邊畫出正式線條。剛開始先減弱筆壓，當確定線條位置時，再稍微用力描線，並重覆此作業。過程中會不斷重來，直到畫出自己滿意的線條。

> **POINT**
>
> 塗色後，2 條線會落在同一平面上＝密度降低，因此描繪線條時，要讓線條密度達到完成狀態時的 2 倍。

⑤ 從已決定顏色的部分開始塗繪

先從畫中已經確定顏色的部分開始上色。肌膚的顏色是一個角色的基本要素，因此必須先進行塗繪。若作品有背景設定時，則可先塗石頭或天空等自然存在物，藉此避免相對位置較前面的角色或主體被背景色蓋過。

⑥ 依序塗繪各區塊

角色的表情是作品最關鍵的部分，因此要先從臉部開始上色。完成臉部四周後，再依序塗繪決定好顏色的各區塊。例如，已經決定好衣服顏色時，就先塗衣服。接著再決定與衣服相搭的其他部分的顏色。

⑦ 打底

稍微增加水量，淡淡地塗繪陰影部分，光會照射到的亮處則做留白處理。變乾後，再塗繪出漸層底色。

⑧ 疊色

在完成打底的陰影上塗繪基本色與強調陰影的顏色。水量過多時，會透出下層的顏色，因此疊色時的顏色要深一點，避免透色。

⑨ 加強

使用混合白色的顏色或較深的顏色，針對亮處及陰影做顏色變化。用水彩色鉛筆做深色調整相當簡單，同時還能呈現出不透明的質感。

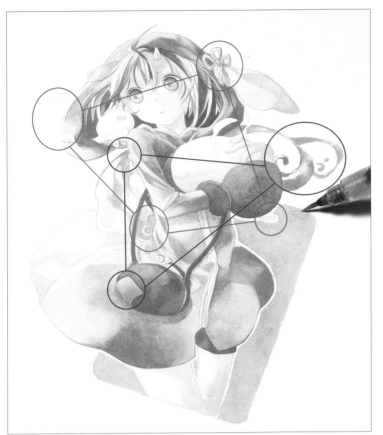

⑩ 調整整個色調的 協調性

進行一次完整的塗繪後，觀察整體的顏色協調性，加強顏色不足的地方。混合白色的話，能稍微呈現出不透明的效果，因此可事後再補上明亮色。

POINT

以「三角形」或「四邊形」的形式來配置畫面中同色調的題材，能讓整體更為協調。

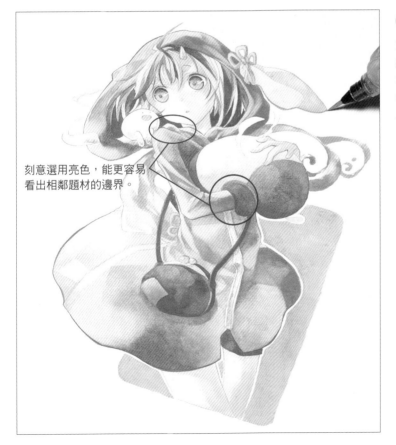

刻意選用亮色，能更容易看出相鄰題材的邊界。

⑪ 拉出主線

重新畫出被顏色蓋掉的底稿線條。若主線也以水彩色鉛筆描繪可能會與畫作混在一起，因此亦可改用鉛筆等一般用筆描繪。針對較難區分開來的相異區塊邊界線，則可刻意選用亮色，將更容易看出輪廓。

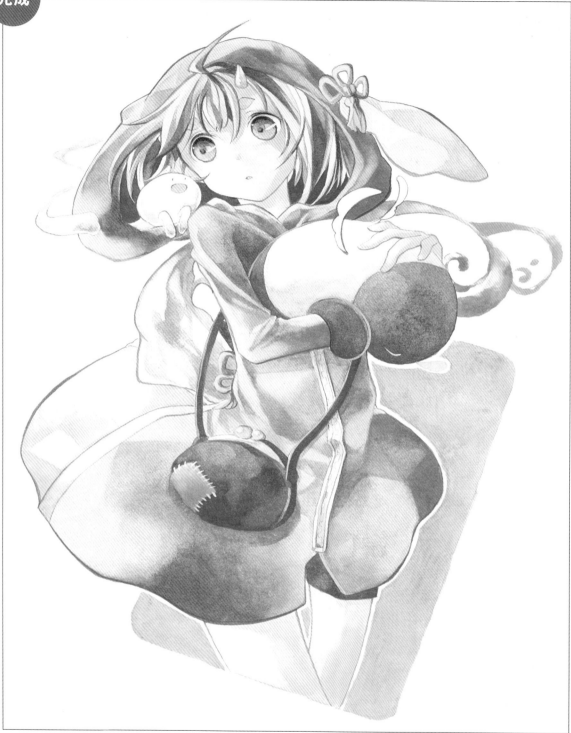

作者解說

喜歡擅自偷取人們的惡夢，並進行回收再利用，比想像中更危險的鬼之子。我腦袋裡總想著天馬行空的事物，如果要我隨便畫想畫的東西，那畫出來的東西可能就不是人了…

Chapter 2

實踐篇

塗繪人物

向各位介紹基本的人物塗繪法。
過程中要注意頭髮的質感及衣服皺褶等細節表現，
就讓我們一起來描繪出充滿生動氣息的角色吧。

插畫範本 「話說回來」

使用畫材：水彩色鉛筆（Supracolor Soft、Albrecht Durer、Karat）
畫紙：康頌肯特紙（Canson Kent）

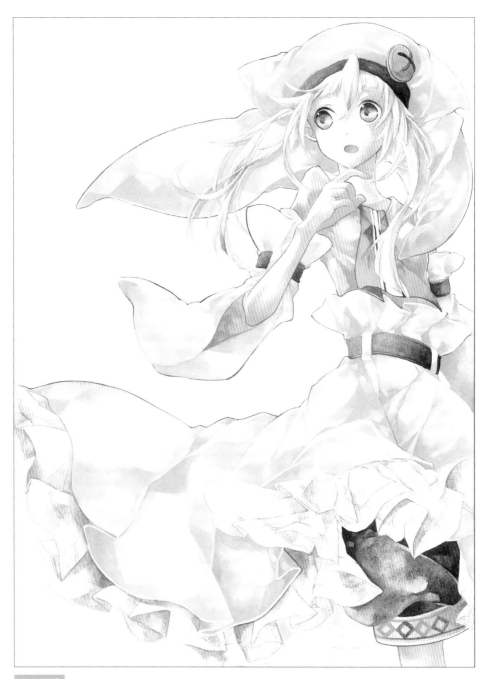

作者解說

畫中人物突然想起還有功課沒寫。雖然整體畫面簡單，但我特別加強衣服的皺褶及紋樣來調整作品中的資訊量。

素描草圖

進入底稿前，先在其他紙上描繪素描草圖，決定大致的構圖。

底稿

為了讓單一角色也能看起來很漂亮，我刻意強調畫面結構，調整衣服的輪廓，讓衣服看起來相當有分量。另也特別著重手部表現，讓各位更能感受到畫中角色的情緒。

步驟索引

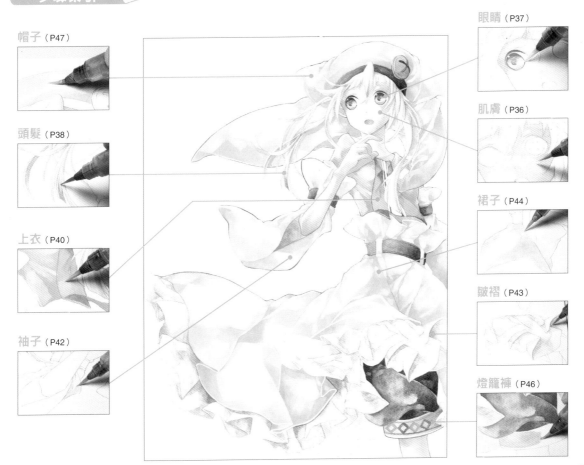

帽子（P47）

頭髮（P38）

上衣（P40）

袖子（P42）

眼睛（P37）

肌膚（P36）

裙子（P44）

皺褶（P43）

燈籠褲（P46）

肌膚

使用顏色

041　001

Albrecht Durer
（AD）

131

※未特別標註品牌名
稱的色號皆為卡達
Supracolor Soft。

① 在要上色的區塊抹水。

② 於抹水區塊塗繪 041，先從陰影的邊緣處開始上色。建議可準備 2 支水筆分別做為「抹水用」及「塗色用」。

③ 用水筆暈染 041。下筆太重容易掉色，因此要以輕撫的方式暈染。

④ 取比步驟②更濃的 041，塗繪陰影部分。當顏色太濃時，可以抹水用水筆暈染開來，邊融合顏色邊做調整。

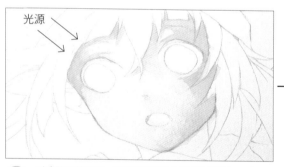

光源

⑤ 以步驟④的方法，將瀏海與臉部會出現陰影的部分塗繪一遍，這樣就算打底完成。

⑥ 亮處（光線照射變明亮的部分）則使用較濃的 001。塗上 001 後，就能解決步驟③顏色不均的情況，讓整體變得滑順。

⑦ 在眼尾畫點 AD131，以強調氣色。下筆要輕柔，避免溶掉下層的顏色。

⑧ 抹點水在步驟⑦的位置，將顏色暈染開後即完成。另一隻眼的眼尾也以相同方式處理。陰影的部分無須全部暈染，這樣才能呈現出邊緣的形狀，讓感覺更加生動。

眼睛

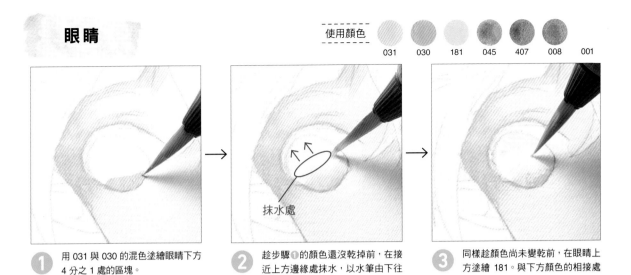

① 用 031 與 030 的混色塗繪眼睛下方 4 分之 1 處的區塊。

② 趁步驟①的顏色還沒乾掉前，在接近上方邊緣處抹水，以水筆由下往上暈染開來。

抹水處

③ 同樣趁顏色尚未變乾前，在眼睛上方塗繪 181。與下方顏色的相接處則是將水輕輕地用筆尖畫開，讓顏色融合。

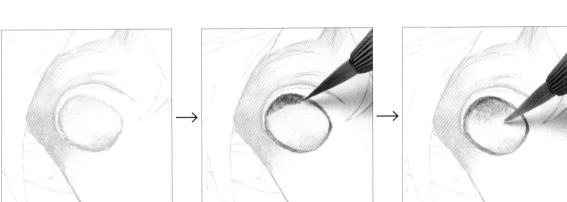

④ 完成步驟③的上色後，先靜置變乾。若乾掉後感覺顏色有變淡，那麼則可用 181 稍微點個幾下做疊色。

⑤ 待顏色乾掉後，於眼睛四周、眼睛上方塗 045 與 407 的混色。眼睛上方的塗色範圍大約是整顆眼睛的 5 分之 1。

⑥ 壓出水筆的水，輕柔地朝下將顏色推開。

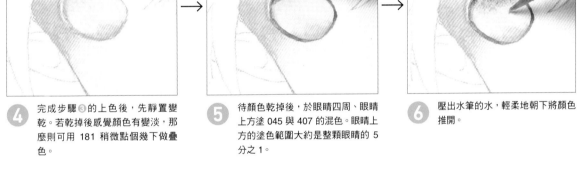

⑦ 待步驟⑥的顏色乾掉後，再以步驟⑤的顏色塗繪眼睛中心。若不想顏色暈開，則可在取色時稍微減少水量。

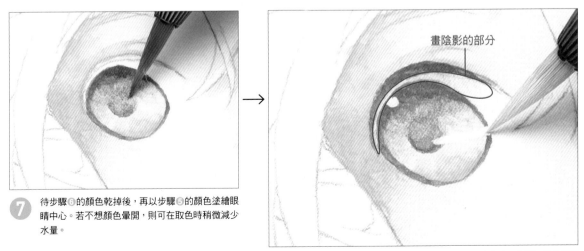

畫陰影的部分

⑧ 以步驟⑤的顏色畫出眼線後，再以 008 於眼白上方畫入陰影。最後使用較濃的 001，以水筆筆尖在眼睛裡頭的 2 個位置畫入亮處。

頭髮

① 無須抹水，直接以 005 塗繪成束的頭髮陰影。

② 用水筆沿著頭髮曲線，朝上將①暈開，畫出漸層效果。

③ 同樣以 005 描繪較前方的髮束，接著依照步驟①、②加入陰影。

POINT

在塗繪曲線的顏色時，可轉動紙張方向，讓塗繪過程更順手。

④ 塗完所有的頭髮後，以 100 針對頭髮中特別想強調的部分做疊色。

⑤ 記住顏色暈開的方向＝照射到光線的部分，用水輕柔推開 100，畫出漸層效果。

⑥ 用 100 來塗繪許多髮束重疊的部位或頭髮下半部，呈現出頭髮的立體感及厚度。

⑦ 以較濃的 001 在照射到光線的部分畫入亮處。塗上 001 後，就能讓顏色不均或超出的部分看起來沒那麼明顯。

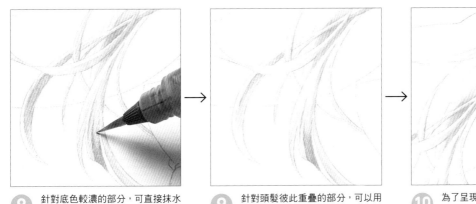

⑧ 針對底色較濃的部分，可直接抹水推開步驟❼的顏色，畫出漸層效果。

⑨ 針對頭髮彼此重疊的部分，可以用001 具體畫出頭髮線條來做區隔。

⑩ 為了呈現出較前方的頭髮與後方髮束的遠近差距，以水筆筆尖取 005 畫出陰影。

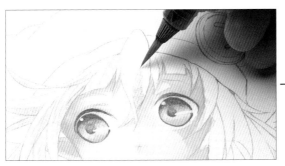

⑪ 留意頭髮的區塊表現，並以 005 在瀏海右側畫入陰影。

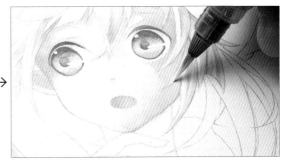

⑫ 用水暈開 005，調整陰影形狀。右邊的頭髮也以相同方式處理。

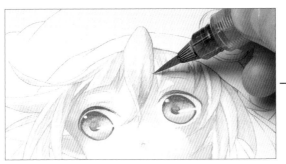

⑬ 待顏色變乾後，在步驟⑫塗繪的陰影疊上淡淡的 100，並以水推開。

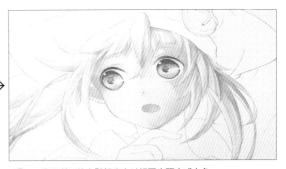

⑭ 針對光線照射到的部分，則取較濃的 001 畫出亮處。這時要沿著頭髮的形狀仔細畫出線條。

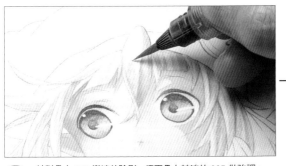

⑮ 針對疊上 001 變淡的陰影，須再疊上較淡的 005 做強調。

⑯ 最後剩下的右髮部分也以相同步驟完成上色。

上衣

使用顏色

041　055　001　025　099　273

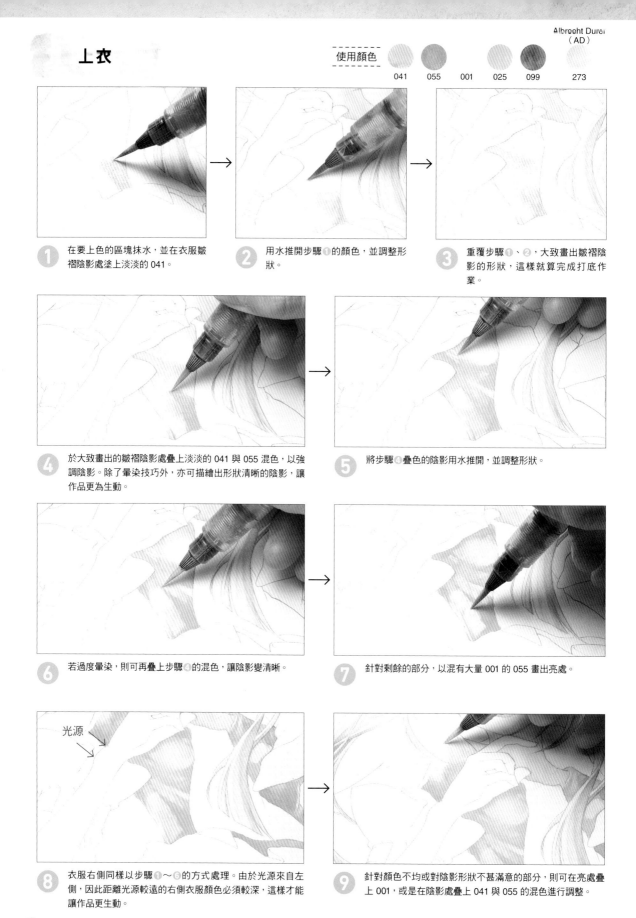

① 在要上色的區塊抹水，並在衣服皺褶陰影處塗上淡淡的 041。

② 用水推開步驟①的顏色，並調整形狀。

③ 重覆步驟①、②，大致畫出皺褶陰影的形狀，這樣就算完成打底作業。

④ 於大致畫出的皺褶陰影處疊上淡淡的 041 與 055 混色，以強調陰影。除了暈染技巧外，亦可描繪出形狀清晰的陰影，讓作品更為生動。

⑤ 將步驟④疊色的陰影用水推開，並調整形狀。

⑥ 若過度暈染，則可再疊上步驟④的混色，讓陰影變清晰。

⑦ 針對剩餘的部分，以混有大量 001 的 055 畫出亮處。

光源

⑧ 衣服右側同樣以步驟①～⑥的方式處理。由於光源來自左側，因此距離光源較遠的右側衣服顏色必須較深，這樣才能讓作品更生動。

⑨ 針對顏色不均或對陰影形狀不甚滿意的部分，則可在亮處疊上 001，或是在陰影處疊上 041 與 055 的混色進行調整。

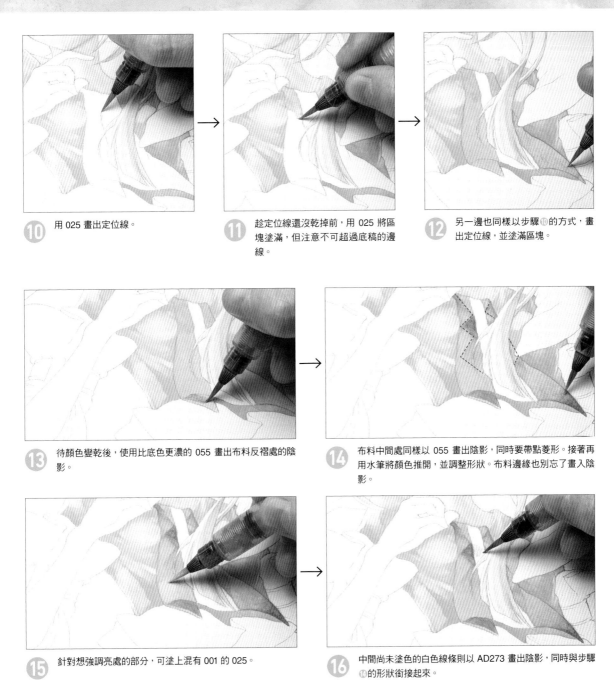

⑩ 用 025 畫出定位線。

⑪ 趁定位線還沒乾掉前，用 025 將區塊塗滿，但注意不可超過底稿的邊線。

⑫ 另一邊也同樣以步驟⑩的方式，畫出定位線，並塗滿區塊。

⑬ 待顏色變乾後，使用比底色更濃的 055 畫出布料反褶處的陰影。

⑭ 布料中間處同樣以 055 畫出陰影，同時要帶點菱形。接著再用水筆將顏色推開，並調整形狀。布料邊緣也別忘了畫入陰影。

⑮ 針對想強調亮處的部分，可塗上混有 001 的 025。

⑯ 中間尚未塗色的白色線條則以 AD273 畫出陰影，同時與步驟⑭的形狀銜接起來。

⑰ 待步驟⑯的陰影完全變乾後，再用 099 畫出紋樣線條。

⑱ 最後再以 099 疊色，讓布料凹褶陰影處的紋樣顏色更深。

袖子

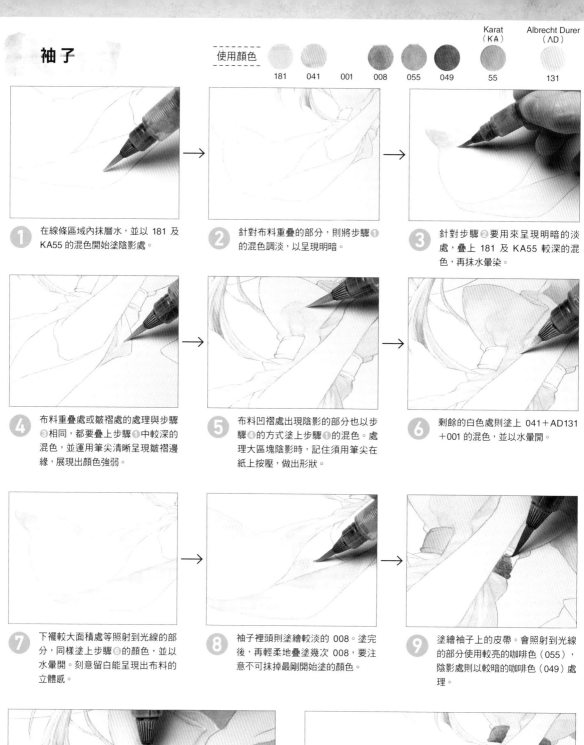

① 在線條區域內抹層水，並以 181 及 KA55 的混色開始塗陰影處。

② 針對布料重疊的部分，則將步驟①的混色調淡，以呈現明暗。

③ 針對步驟②要用來呈現明暗的淡處，疊上 181 及 KA55 較深的混色，再抹水暈染。

④ 布料重疊處或皺褶處的處理與步驟③相同，都要疊上步驟①中較深的混色，並運用筆尖清晰呈現皺褶邊緣，展現出顏色強弱。

⑤ 布料凹褶處出現陰影的部分也以步驟④的方式塗上步驟①的混色。處理大區塊陰影時，記住須用筆尖在紙上按壓，做出形狀。

⑥ 剩餘的白色處則塗上 041＋AD131＋001 的混色，並以水暈開。

⑦ 下襬較大面積處等照射到光線的部分，同樣塗上步驟⑥的顏色，並以水暈開。刻意留白能呈現出布料的立體感。

⑧ 袖子裡頭則塗繪較淡的 008。塗完後，再輕柔地疊塗幾次 008，要注意不可抹掉最剛開始塗的顏色。

⑨ 塗繪袖子上的皮帶。會照射到光線的部分使用較亮的咖啡色（055），陰影處則以較暗的咖啡色（049）處理。

⑩ 最後再於會照射到光線的皮帶塗上 049，並以水筆暈開讓顏色融合。如此一來將能呈現出光線並不是非常亮的感覺。

⑪ 已大致塗完所有的顏色。觀察整體，確認顏色表現是否協調。

皺褶

① 在要上色的區塊抹水。

② 取少量 AD273 在皺褶陰影處，輕柔地塗上一層淡淡的顏色。

③ 以水推開 AD273，調整陰影形狀。針對線條與陰影間必須明確區隔開來的部分則待顏色變乾後，再疊上 AD273。

④ 為了呈現出皺褶層疊時的陰影，用水筆抹水後，再疊上 AD273。

⑤ 在陰影處塗上較濃的 AD273，呈現出深度。

⑥ 取較濃的 AD273，畫出整個皺褶的陰影。

⑦ 布料重疊時形成的陰影則以更濃的 AD273 確實塗繪顏色。

⑧ 針對布料重疊的陰影或較深處的陰影，同樣塗上較濃的 AD273。最後用水稍微暈開接近亮處的部分，讓作品呈現出柔和感。

裙子

使用顏色

055　001　181　008　041　55

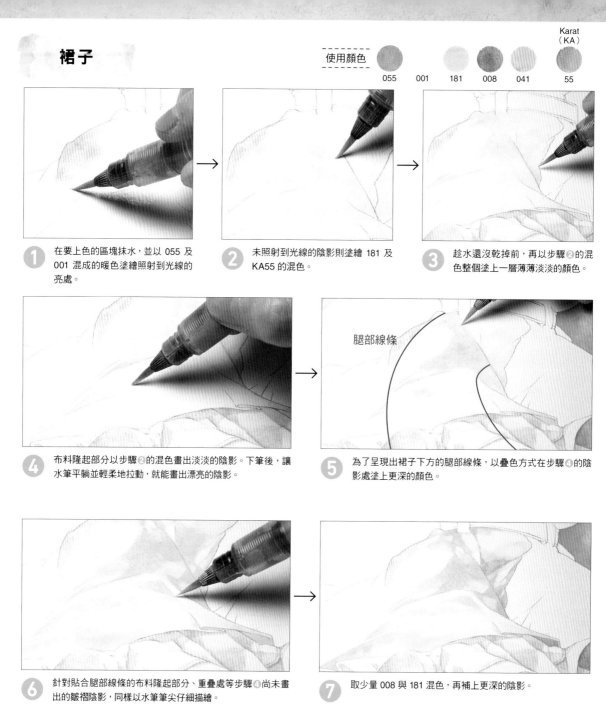

① 在要上色的區塊抹水，並以 055 及 001 混成的暖色塗繪照射到光線的亮處。

② 未照射到光線的陰影則塗繪 181 及 KA55 的混色。

③ 趁水還沒乾掉前，再以步驟②的混色整個塗上一層薄薄淡淡的顏色。

腿部線條

④ 布料隆起部分以步驟②的混色畫出淡淡的陰影。下筆後，讓水筆平躺並輕柔地拉動，就能畫出漂亮的陰影。

⑤ 為了呈現出裙子下方的腿部線條，以疊色方式在步驟④的陰影處塗上更深的顏色。

⑥ 針對貼合腿部線條的布料隆起部分、重疊處等步驟④尚未畫出的皺褶陰影，同樣以水筆筆尖仔細描繪。

⑦ 取少量 008 與 181 混色，再補上更深的陰影。

⑧ 在步驟①的亮處塗上 001 及 041 混色，並讓顏色融合。

⑨ 光線照射較亮處塗上步驟⑧的混色，距離光線較遠的區塊則以 001 來呈現亮處。

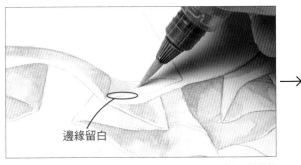

邊緣留白

⑩ 不須抹水,直接塗上 181 及 KA55 的混色,注意裙子邊緣的線條須留白。

⑪ 以水推開步驟⑩的混色,呈現漸層效果,注意邊緣線條要維持留白。

⑫ 依照步驟⑩、⑪,進行其他區塊的處理。

⑬ 待顏色變乾後,再用水筆筆尖,針對布料凹陷處的皺褶、布料重疊處、前側布料形成的陰影等部分,畫出線條呈現陰影。

⑭ 取較濃的 001,在尚未處理的裙子邊緣上畫出線條,展現出布料厚度。

⑮ 裙子上方也以步驟❶～❾的方式處理上色。過程中須掌握身體線條及姿勢對布料造成的拉扯,確實加入皺褶及陰影,如此一來將能呈現出真實感與立體感。

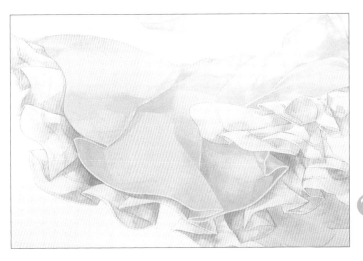

⑯ 裙子大面積處同樣以步驟⑮上色。進行大區塊的塗繪作業時,建議可削取水彩色鉛筆筆芯並溶開在調色盤上,顏色備量充足會讓作業更順利。

燈籠褲

使用顏色

407　055　100　025　404

① 為了呈現出柔軟質地,在抹上較多的水後,塗繪含水量較多的 407,並用水筆推開。

② 待顏色變乾,再疊上較濃的 407,畫出陰影。

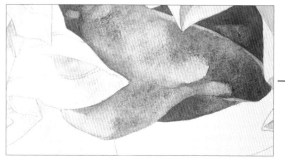

③ 由於燈籠褲的形狀較圓潤鬆垮,因此描繪陰影時,要特別注意形狀,增加水量暈開顏色,呈現出柔和感。

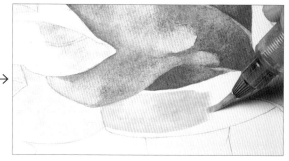

④ 褲管上下方要保留白色線條做為造型紋樣,中間則塗滿 055。

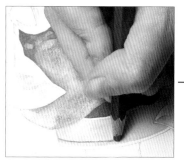

⑤ 不用沾水,直接以乾的 100 畫出紋樣。描繪細節處時,記得先將筆削尖。

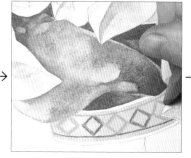

⑥ 上方同樣以乾的 025 畫出線條,並用 100 及 025 在中間處交叉畫出菱形。

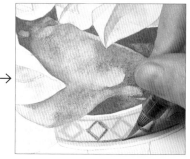

⑦ 以水筆沿著步驟⑤的紋樣描繪。對於不擅畫細線的人而言,只要先乾畫再描線,也能畫出水彩畫的感覺。

⑧ 以水筆沿著紋樣描線,邊調整形狀,邊將顏色暈染開來。

⑨ 以 404 畫出陰影。紋樣上方同樣稍微畫點陰影,呈現出暗沉感。

帽子

使用顏色 | 181 | 008 | 041 | 001 | 049 | 055 | 025 | 100 | Karat (KA) 55 | Albrecht Durer (AD) 131

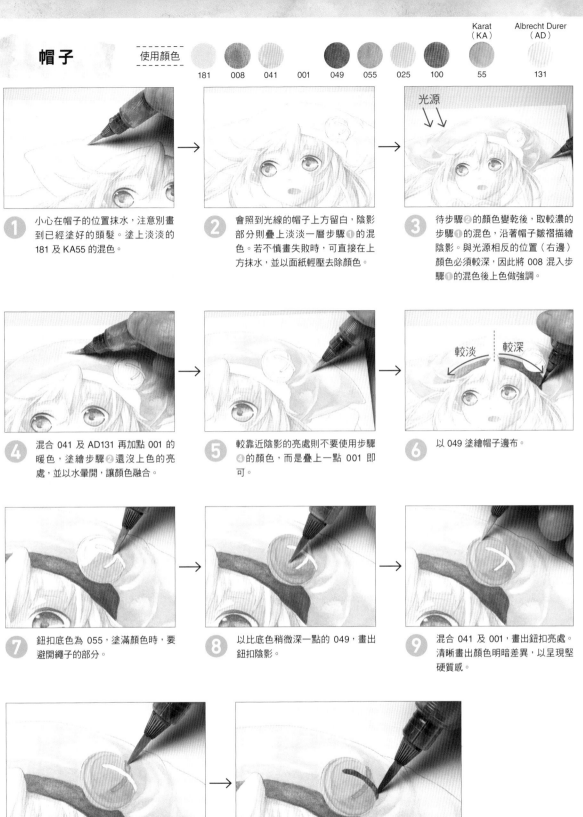

1 小心在帽子的位置抹水，注意別畫到已經塗好的頭髮。塗上淡淡的 181 及 KA55 的混色。

2 會照到光線的帽子上方留白，陰影部分則疊上淡淡一層步驟❶的混色。若不慎畫失敗時，可直接在上方抹水，並以面紙輕壓去除顏色。

光源

3 待步驟❷的顏色變乾後，取較濃的步驟❶的混色，沿著帽子皺褶描繪陰影。與光源相反的位置（右邊）顏色必須較深，因此將 008 混入步驟❶的混色後上色做強調。

4 混合 041 及 AD131 再加點 001 的暖色，塗繪步驟❷還沒上色的亮處，並以水暈開，讓顏色融合。

5 較靠近陰影的亮處則不要使用步驟❹的顏色，而是疊上一點 001 即可。

較淡　較深

6 以 049 塗繪帽子邊布。

7 鈕扣底色為 055，塗滿顏色時，要避開繩子的部分。

8 以比底色稍微深一點的 049，畫出鈕扣陰影。

9 混合 041 及 001，畫出鈕扣亮處。清晰畫出顏色明暗差異，以呈現堅硬質感。

10 取較濃的 025，用像是畫線的方式塗繪鈕扣縫線。這時建議先畫下面的縫線，因為萬一不慎畫出去時才能補救。

11 最後再取較濃的 100，畫出交疊在上方的縫線即完成。

呈現質感①

這裡要向各位介紹如何呈現金屬及生物的質感。
重點在於必須掌握光線與陰影的配置，透過顏色濃淡，呈現出真實感。
各位不妨試著抓住每個題材的特徵練習作畫。

插畫範本 「空氣與水」 使用畫材：水彩色鉛筆（Supracolor Soft、Albrecht Durer）
畫紙：康頌肯特紙（Canson Kent）

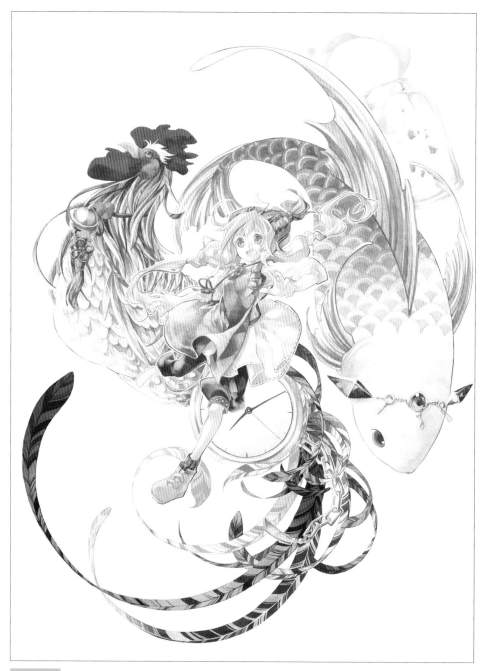

作者解說

很喜歡動物，喜歡到會單獨一人前往動物園。除了重視真實感外，更不斷摸索如何使用喜愛顏色，來充分呈現「畫作」之美的描繪方法。

因為優先把公雞和魚漂亮地放入畫面中,增加了之後在人物姿勢設定上的難度。另外還須思考小東西的配置,讓公雞和魚能有某種程度的關聯性。

公雞尾巴及魚鰭輪廓是決定整幅畫的關鍵,因此我是以邊拍照,邊慢慢調整細節及形狀協調表現的方式進行作業。

步驟索引

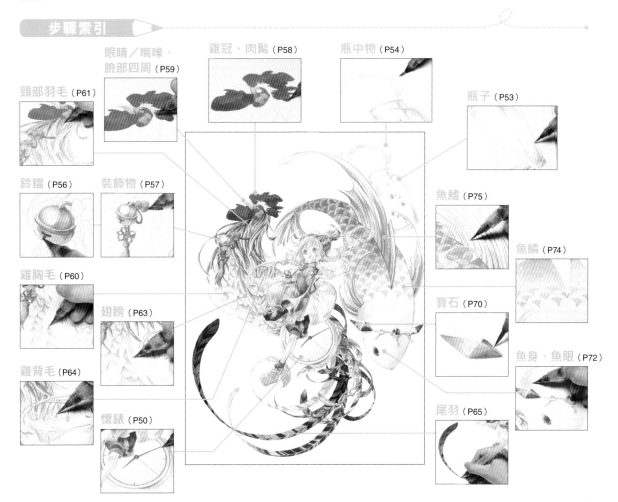

眼睛/嘴喙、臉部四周(P59)

雞冠、肉髯(P58)

瓶中物(P54)

瓶子(P53)

頸部羽毛(P61)

鈴鐺(P56)　裝飾物(P57)

魚鰭(P75)

魚鱗(P74)

雞胸毛(P60)

翅膀(P63)

寶石(P70)

魚身、魚眼(P72)

雞背毛(P64)

懷錶(P50)

尾羽(P65)

懷錶

◆懷錶錶框

① 在懷錶錶框處抹水，並以 005 在外框正中間畫一圈線條，呈現出反光的樣子。

② 在陰影處疊上 005，帶出立體感。

③ 在步驟①的線條上重覆以 005 疊色，慢慢讓顏色變深，以呈現出金屬光澤。

④ 以水筆取 008，在步驟③描繪的區塊上方畫出細線。

⑤ 只有陰影處須用水暈開。若能清晰呈現出與亮處的交界，將更有金屬質感。

⑥ 以 008 疊色，強調陰影。

⑦ 以 001 塗繪會照到光線的亮處，淡化掉顏色不均的情況，並呈現出金屬光澤。

⑧ 紅色圈起來的部分則以 008 疊出漸層效果，呈現金屬才有的沉重感。

⑨ 在步驟①的線條上重新以 008 畫出細線後，即完成。

◆懷錶錶面

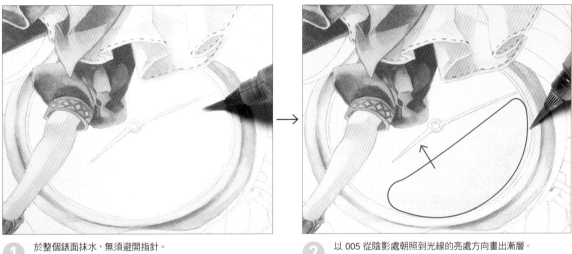

① 於整個錶面抹水，無須避開指針。

② 以 005 從陰影處朝照到光線的亮處方向畫出漸層。

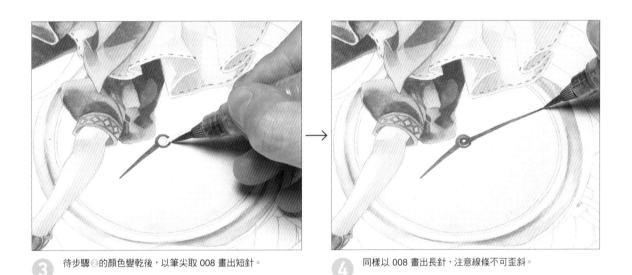

③ 待步驟②的顏色變乾後，以筆尖取 008 畫出短針。

④ 同樣以 008 畫出長針，注意線條不可歪斜。

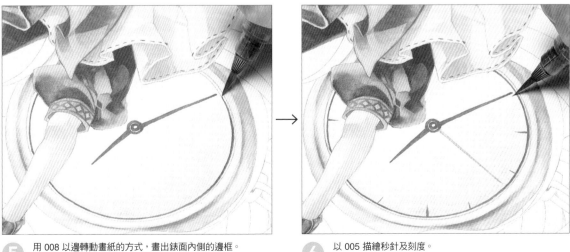

⑤ 用 008 以邊轉動畫紙的方式，畫出錶面內側的邊框。

⑥ 以 005 描繪秒針及刻度。

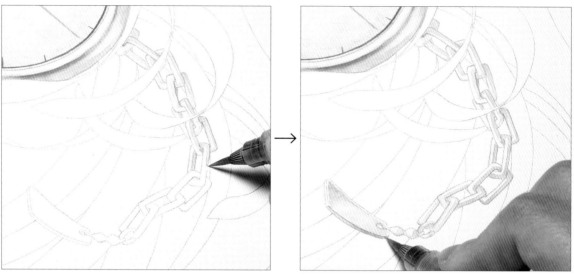

1 保留光線照射的亮處，以筆尖取 005 畫出鍊條陰影。刻意不用水暈開顏色，以呈現金屬質感。

2 金屬片表面同樣畫上淡淡的 005。金屬片邊緣及陰影處則塗上較濃的 005，呈現出立體感。

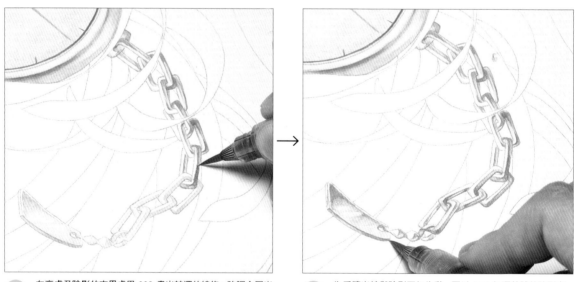

3 在亮處及陰影的交界處用 008 畫出較深的線條，強調金屬光澤。

4 為了讓光線與陰影更加生動，再以 005 加深整體的陰影處。以 001 在金屬片表面畫出白斜線呈現光澤後，即完成。

瓶子

① 在要上色的區塊抹水。

② 以 005 畫出瓶身曲面的陰影。

③ 以步驟②的顏色畫出瓶底陰影及瓶緣處。反光較強烈的部分無須以水暈開，這樣才能呈現出瓶子的堅硬質地。

④ 以 005 在步驟②的陰影上疊色，慢慢強調出陰影。

⑤ 待顏色乾掉後，以較濃的 005 沿著瓶身形狀畫出線條，藉此呈現瓶子光滑的表面。瓶口四周與瓶底的陰影也同樣要加上線條，展現立體感。

⑥ 邊觀察整體協調感，邊確認看起來是否像透明瓶，並以較淡的 005 慢慢疊色。

⑦ 用 001 塗繪會照到光的亮處，減少顏色不均的情況，並呈現出瓶子的光滑質感。

⑧ 取更濃的 008 讓陰影部分的顏色更深，強調反光與陰影的對比。

瓶中物

◆ 結晶

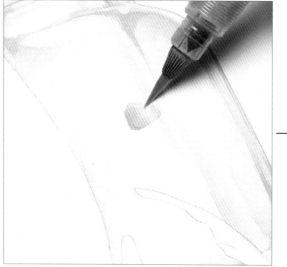

1 以 030 畫出像石頭般的稜角形狀，並將瓶子光線反射處（會照到光線的區塊）留白。

2 與步驟❶一樣，用 063 畫出像石頭般的稜角形狀。

3 取更濃的 063，在步驟❶、❷的形狀中畫出三角形的陰影，以呈現出石頭凹凸不平的表面。

4 用 001 在步驟❸的顏色上畫出瓶子反射出的白光。

◆ 紋樣

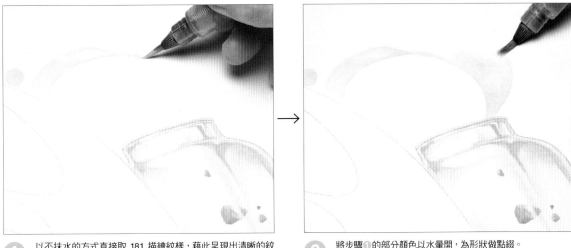

① 以不抹水的方式直接取 181 描繪紋樣，藉此呈現出清晰的紋樣輪廓。由於紋樣沒有固定的形狀，因此可自由發揮。

② 將步驟①的部分顏色以水暈開，為形狀做點綴。

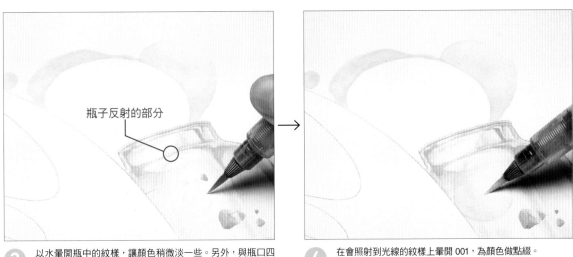

瓶子反射的部分

③ 以水暈開瓶中的紋樣，讓顏色稍微淡一些。另外，與瓶口四周陰影重疊的區塊則刻意留白，不用畫出紋樣。

④ 在會照射到光線的紋樣上暈開 001，為顏色做點綴。

⑤ 以筆尖取較濃的 181 描繪陰影，呈現出紋樣的立體感。

⑥ 步驟④的紋樣也要用 181 疊上一層淡淡的顏色，呈現出顏色濃淡差異。反光處則不塗色，表現出光線照射的樣子。

鈴鐺

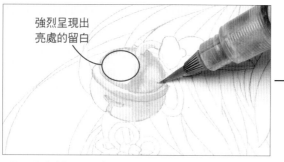

① 於鈴鐺的位置抹水，用 035 簡單在陰影處上色。

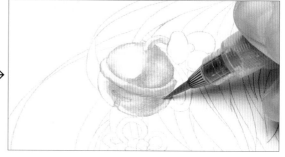

② 待步驟①的顏色變乾後，再以 035 清楚畫出陰影形狀。會照射到光線的亮處須留白，不用上色。

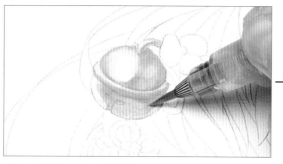

強烈呈現出亮處的留白

③ 取淡淡的 035 在步驟②中未上色的留白處塗上一層淡淡的顏色，藉此展現與亮處的顏色反差。

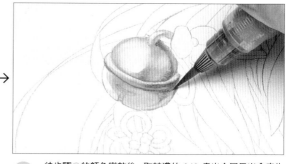

④ 在步驟②的陰影上重疊淡淡的 055，呈現出金屬的沉重感。

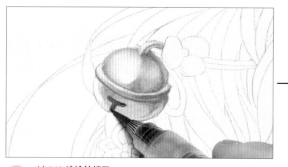

⑤ 取較濃的 055，再加深陰影處。

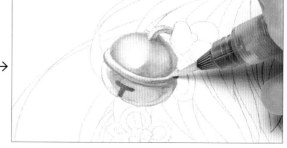

⑥ 待步驟⑤的顏色變乾後，取較濃的 049 畫出金屬反光會產生的陰影線條。

⑦ 以 049 塗繪鈴鐺口。

⑧ 於亮處塗繪 001，這樣不僅能解決顏色不均的問題，還能清晰呈現出反光效果。

裝飾物

099　001　063　010　030　049

1 在繩結處塗上淡淡的 099 做為底色。

2 於繩結陰影處疊上較濃的 099。由於繩結很細，因此務必待底色變乾後，再依形狀進行分塗。

3 針對想要特別強調的陰影處，或想讓繩結看起來更立體的區塊，則可用比步驟 2 更濃的 099 疊色。

4 用 001 在會照射到光線的亮處畫出線條，突顯出繩結複雜的形狀。

5 先以較淡的 063 塗滿整朵花飾。

6 再以較濃的 063 塗繪花飾陰影處。

7 以 010 及 030 的混色塗繪花飾亮處。透過明暗與色調的表現，也能增加這些小裝飾物的存在感。

8 取 049 以水筆筆尖在陰影側畫出主線。

雞冠、肉髯

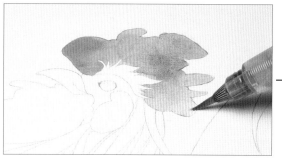

1 取較濃的 070，先於雞冠處抹水，再整個塗色。

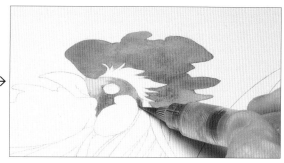

2 臉部細節處無須抹水，直接取 070 上色。作業時，要注意顏色不可超線。

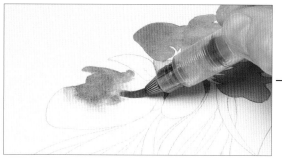

3 取較濃的 070，以按壓水筆的方式推開顏色，為肉髯上色。

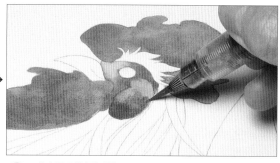

4 待步驟2的顏色變乾後，以 070 塗繪眼睛下方。相鄰處的顏色若還沒乾，有可能導致顏色相混並暈開，因此要特別注意。

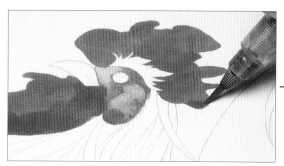

5 再輕輕地疊上一層 070，處理掉雞冠與肉髯顏色不均的部分。

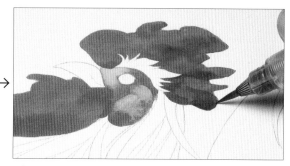

6 以 049 塗繪雞冠陰影，過程中要掌握雞冠凹凸不平的感覺，邊調整成漂亮形狀，邊進行上色。

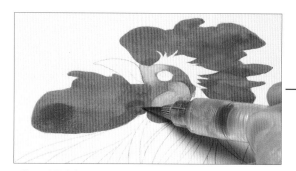

7 肉髯與步驟6一樣，用 049 塗繪陰影。作業時，可透過筆壓強弱、顏色濃淡及邊緣暈開的程度來做調整。

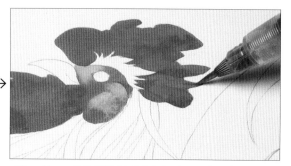

8 以 070 塗繪照射到光線的亮處，如此一來不僅能讓顏色均勻，還可調整亮處的形狀。

眼睛

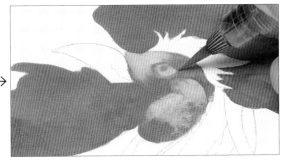

① 用 035 塗滿整個眼睛。

② 用 055 塗繪眼睛中間，接著再取 055，用水筆筆尖在眼睛四周畫出邊緣線。

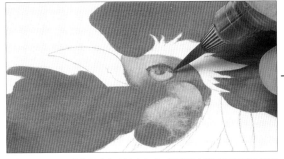

③ 以 049 塗繪眼睛上方及中心處，呈現出立體感及眼睛的透明感。

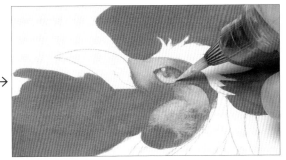

④ 於眼睛下方疊上 001，強調光線照射到的亮處。接著再以 001 畫點，展現出眼睛散發的光芒。

嘴喙、臉部四周

使用顏色
035　404　005　001

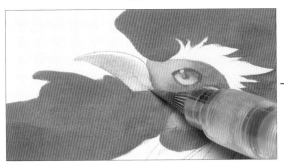

① 以 035 及 404 的混色將整個嘴喙塗滿顏色，但嘴喙上方要留白。

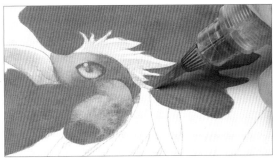

② 以 005 塗繪長在眼睛上方的羽毛陰影。

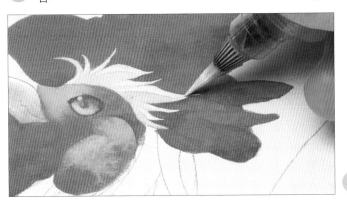

③ 取較濃的 001，再一次漂亮地畫出步驟②被蓋掉的羽毛末端。

雞胸毛

1 以 AD273 在雞胸處塗上一層淡淡的顏色做為底色。

2 以 AD273 畫出羽毛和羽毛的邊界線。亮處的部分要刻意留白，才能呈現出光線照射到的樣子。

3 用 AD273 以不抹水的方式塗繪完羽毛的形狀後，再以水筆從上方描出羽毛的線條，呈現羽毛的蓬鬆質感。

4 用較濃的 AD273 在步驟②的邊界線上疊色，呈現出立體感。

5 想像羽毛的感覺，用 AD273 隨意描繪紋樣。

6 若全部都畫上紋樣會讓畫面太過雜亂，因此亮處的部分無須畫紋樣。

7 靠近陰影的羽毛同樣以較濃的 AD273 畫出紋樣，呈現出立體感。

8 邊觀察整體協調性，邊微調紋樣濃淡。描繪紋樣時，無須太過拘泥一定要完全寫實，改成自己喜愛的形狀反而能讓畫面更加有趣。

頸部羽毛

使用顏色
055　035　049　040　001

① 先抹水，再以 055 於整個頸部的羽毛塗上一層淡淡的顏色。

② 以 055 及 035 的混色加重下方重疊的羽毛顏色，展現出羽毛的層次感。

③ 由於頸部羽毛需要進行較細的分色，因此建議可在顏色變乾的狀態下，塗上步驟②的混色，接著再用水筆暈開顏色，這種上色方式會更好控制。

④ 將每根羽毛連同末端都仔細地上色後，再取較濃的 055 疊色，突顯出亮處羽毛的形狀。

⑤ 以 049 畫出羽毛陰影附近的主線，讓每根羽毛都清晰可見。

⑥ 以 049 順著羽毛方向畫出斜斜的細線，讓羽毛更有真實感。

⑦ 在靠近陰影的位置畫出較多的羽毛線條，呈現出光線是由左邊照來的樣子。同時邊確認作品是否協調，邊調整線條濃淡，藉此展現立體感。

⑧ 以 055 及 040 的混色，為形狀較引人注目的羽毛做點綴效果。

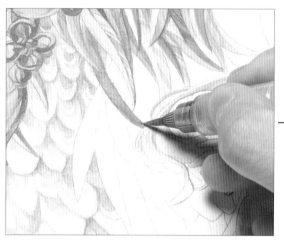

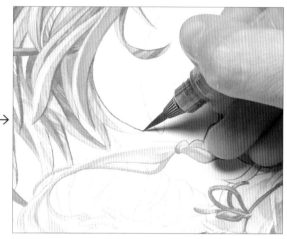

⑨ 羽毛末端也塗上步驟⑧的混色，加深華麗的印象。

⑩ 以 049 強調羽毛的主線與陰影，讓作品更加生動。

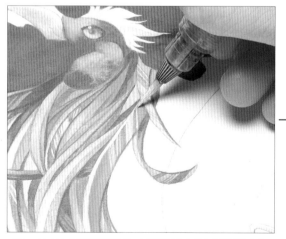

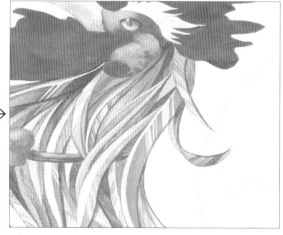

⑪ 以 001 為羽毛畫出紋樣。刻意讓線條有粗有細及間隙大小不一，呈現出自然風格。

⑫ 最後再以 001 描繪亮處的部分主線。

翅膀

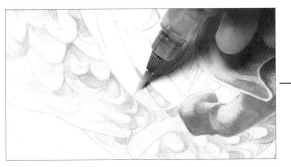

1 從羽毛末端開始以 005 上色，注意顏色不可超線。

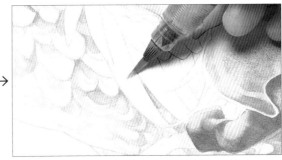

2 以水筆從羽毛末端朝翅膀根部暈開步驟❶的顏色，畫出漸層效果。

3 其他的羽毛也以重覆步驟❶、❷的方式處理，畫出淡淡的漸層。

4 以 008 畫出每一根羽毛的弧狀陰影，呈現出羽毛的厚度。

5 羽毛彼此重疊的地方則以較濃的 008 在邊界處畫出陰影，展現前方羽毛的立體感。

6 以 008 塗繪後側羽毛及羽毛陰影處，呈現羽毛彼此相疊的感覺。

7 用水筆筆尖取 008，順著羽毛生長的方向描繪細線，突顯出前方的羽毛。

8 用 008 以較誇張的方式在羽毛重疊處畫入陰影，如此一來即便從遠處觀看作品也能看出羽毛的重疊表現。

雞背毛

使用顏色

404　045　055　001　049

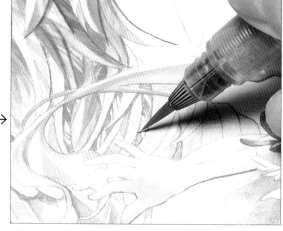

1 以 404 在雞背塗上一層淡淡的羽毛色打底。

2 待步驟❶的顏色變乾後，以較濃的 045 在羽毛上描繪出斜線紋樣。

3 在靠近羽毛陰影的位置塗上 055 做點綴。只須為一半左右的羽毛加強效果，不用全塗。

4 以 001 塗繪羽毛會照射到光線的亮處，強調羽毛的立體感。羽毛的紋樣也以 001 補足。

5 以 049 沿著靠近羽毛陰影的輪廓畫線，讓羽毛形狀更清晰，即完成。

尾羽

使用顏色

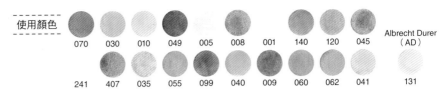

| 070 | 030 | 010 | 049 | 005 | 008 | 001 | 140 | 120 | 045 | Albrecht Durer（AD） |

| 241 | 407 | 035 | 055 | 099 | 040 | 009 | 060 | 062 | 041 | 131 |

① 在羽毛末端到想呈現漸層的區塊抹水。

② 取較濃的 070，從羽毛末端開始上色，並整個推開至要切換成其他顏色的區塊之前。

③ 以較多的水推開步驟②的顏色，畫出淡淡漸層，讓顏色最後消失。就算顏色不均也無須在意，繼續完成作業即可。

④ 進入下個上色範圍，同樣先抹水。

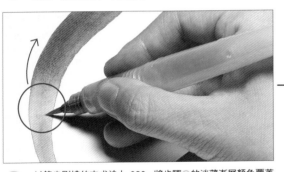

⑤ 以筆尖刷拂的方式塗上 030，將步驟③的淡薄漸層顏色覆蓋住。

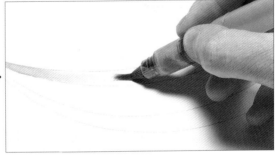

⑥ 朝著步驟④抹水的方向將步驟⑤的顏色暈開，畫出漸層效果。

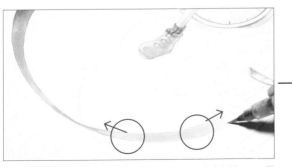

⑦ 接著以和步驟⑤、⑥相同的方式，以 010 畫出漸層。030 與 010 的銜接處、以及 010 與下個顏色的銜接處，都以水筆將顏色融合。

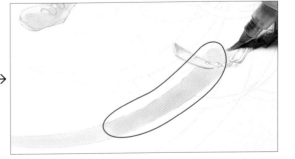

⑧ 將步驟⑤使用過的 030 銜接在步驟⑦的顏色隔壁，以水融合畫出漸層。

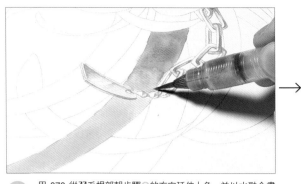

⑨ 用 070 從羽毛根部朝步驟⑧的方向延伸上色，並以水融合畫出漸層。

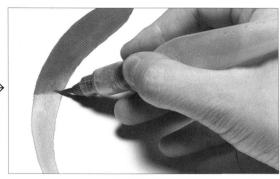

⑩ 取較濃的 070 疊在步驟②上色的區塊，讓顏色更為均勻。

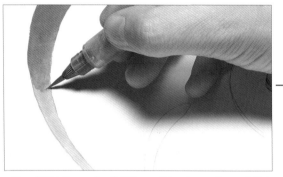

⑪ 用筆尖取 070 後，直接與 030 混色，在 070 與 030 銜接處塗上混色，讓顏色融合。

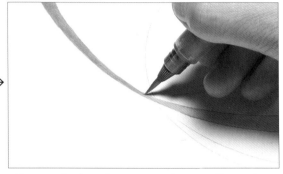

⑫ 不用洗掉步驟⑪筆尖上的混色，直接再用水筆取下個漸層色（030），以維持色彩濃度的方式作畫。

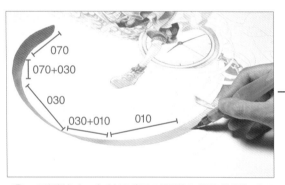

070
070+030
030
030+010　010

⑬ 下個顏色（010）也以和步驟⑫相同的方式混色並塗繪。為了讓剛開始塗繪的漸層顏色均勻，作畫時必須維持色彩濃度。

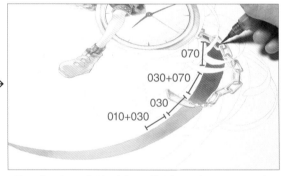

070
030+070
030
010+030

⑭ 邊注意不要超線，邊小心地描繪漸層至步驟⑨的羽毛根部。顏色銜接的部分要以水筆輕撫的方式上色，讓顏色漂亮融合。

⑮ 用 049 在尾羽中間單畫一條線。

⑯ 用 049 朝外畫出斜線，要注意線條不可超出羽毛。

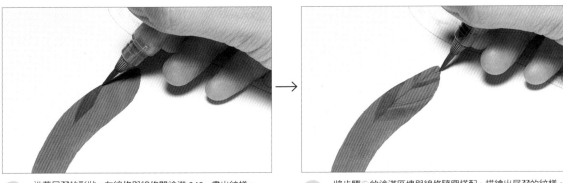

⑰ 沿著尾羽的形狀，在線條與線條間塗滿 049，畫出紋樣。

⑱ 將步驟⑰的塗滿區塊與線條隨興搭配，描繪出尾羽的紋樣。

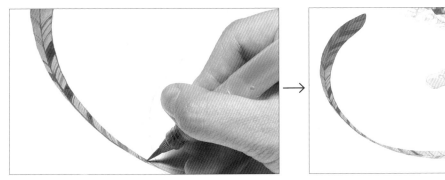

⑲ 在塗繪尾羽扭轉處的紋樣時，要特別注意紋樣的方向及呈現。

⑳ 完成整個尾羽紋樣。在漸層效果的羽毛上加入紋樣，能讓畫面更加華麗。

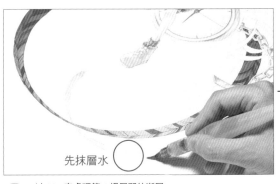

先抹層水

㉑ 以 005 來處理第二根尾羽的漸層。

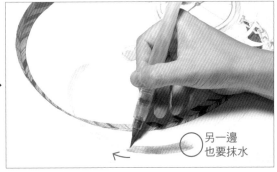

另一邊也要抹水

㉒ 將 008 朝塗繪 005 的方向推開。尚未塗色的方向則待 008 變乾後再抹水，避免出現顏色不均的情況。

㉓ 用水輕柔地推開 008，讓顏色融合。

㉔ 無須在意顏色不均的情況，接著用 008 塗繪至尾羽的根部。

㉕ 取較濃的 008 上色,以解決顏色不均的情況。

㉖ 用水輕柔地推開 008,畫出漸層效果。

㉗ 以 001 在尾羽中間單畫一條線,以步驟⑱的方式描繪出紋樣。

㉘ 確認整體協調感,以調整塗滿顏色的大小,或是變更線條密度等,為整個尾羽畫上紋樣。

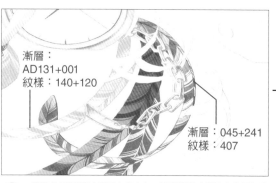

漸層:
AD131+001
紋樣:140+120

漸層:045+241
紋樣:407

㉙ 其他的尾羽都以相同方式上色。用實際羽毛所沒有的顏色做組合,讓尾羽在作品中擁有裝飾品般的存在。

㉚ 以 035 及 030 畫出漸層,再以 055 描繪出紋樣。

公雞裝飾品所使用的 099

㉛ 以 099 畫出漸層,再以 407 描繪出紋樣。並加入裝飾品(P57)使用的 099,讓整體畫面更加統一。

㉜ 以 241 畫出漸層,再以 040 描繪出紋樣。

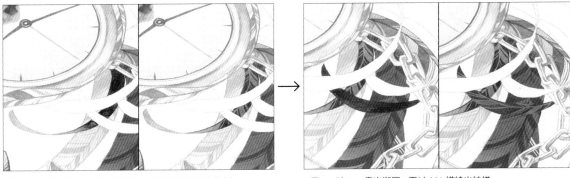

㉝ 以 009 及 AD131 畫出漸層，再以 005 描繪出紋樣。

㉞ 以 049 畫出漸層，再以 001 描繪出紋樣。

同色

㉟ 以 060 及 030 畫出漸層，再以 045 描繪出紋樣。將相同配色的尾羽配置在相距較遠的位置，能讓作品更加協調。

㊱ 以 062 畫出漸層，再以 045 描繪出紋樣。

㊲ 以 008 及 009 畫出漸層，再以 005 描繪出紋樣。

㊳ 以 030 及 040 畫出漸層，再以 055 描繪出紋樣。愈前方的羽毛愈晚塗色的話，當重疊在下方的尾羽顏色不慎超出邊界時，就能進行補救。

㊴ 將最後剩下的尾羽以 AD131 及 041 畫出漸層，並以 049 描繪出紋樣後，即完成。

寶石

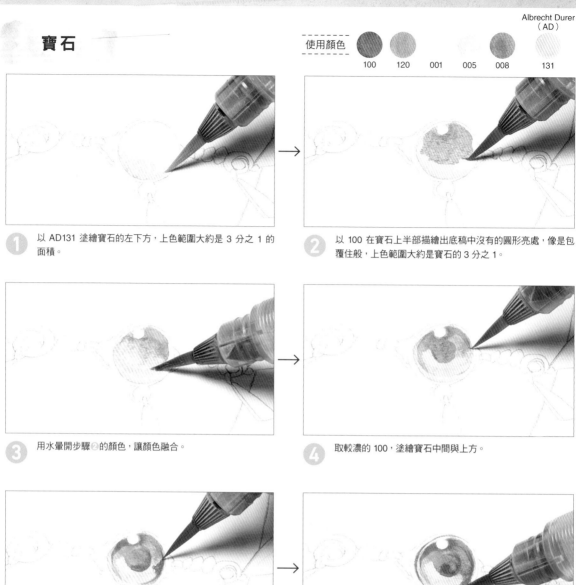

① 以 AD131 塗繪寶石的左下方，上色範圍大約是 3 分之 1 的面積。

② 以 100 在寶石上半部描繪出底稿中沒有的圓形亮處，像是包覆住般，上色範圍大約是寶石的 3 分之 1。

③ 用水暈開步驟②的顏色，讓顏色融合。

④ 取較濃的 100，塗繪寶石中間與上方。

⑤ 於寶石中間與四周疊上較濃的 120，呈現出寶石的透明感。

⑥ 以水筆在數處畫出漸層，讓顏色融合，但同時也須充分保留住 120 的顏色。

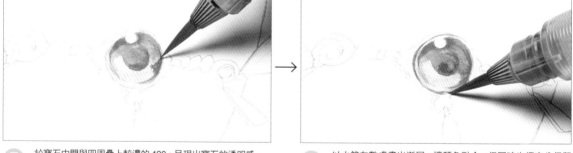

⑦ 在亮處塗上 001，呈現出滑順色調。最後再以水筆筆尖取較濃的 001，描繪出光粒。

⑧ 掌握立體形狀，並以 AD131 塗繪左上方的區塊。

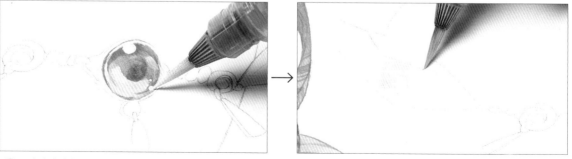

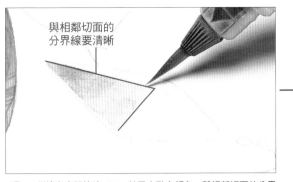

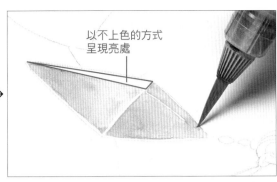

⑨ 從邊角處開始塗 100，並用水融合顏色。與相鄰切面的分界線要清晰，呈現出切割後的多邊體形狀。

⑩ 待顏色充分變乾後，其他切面同樣以 100 上色，須注意與相鄰切面的分界線要清晰，且切面形狀不可變形。

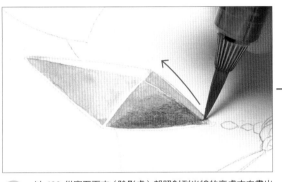

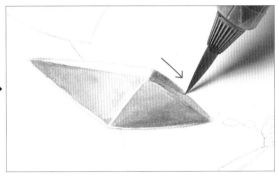

⑪ 以 120 從寶石下方（陰影處）朝照射到光線的亮處方向畫出漸層。

⑫ 以 120 塗繪寶石下方右側。為了讓切面形狀更清晰，刻意由上往下畫出漸層。

⑬ 以 001 塗繪亮處部分的邊界線及右上方的寶石切面，突顯出寶石光芒。

⑭ 以 120 在顏色較濃的陰影處畫上三角形、菱形等形狀，展現出稜鏡效果。亮處同樣以 001 畫出菱形，展現寶石的光芒。

⑮ 寶石除外的金屬部分則將亮處留白，並以 005 上底色，接著再以 008 疊色畫出陰影，呈現出生動的顏色。

⑯ 右邊的寶石及銀飾金屬部分也以相同方式上色後，即完成。

魚身、魚眼

371　181　001　120　140　035　100　047　005

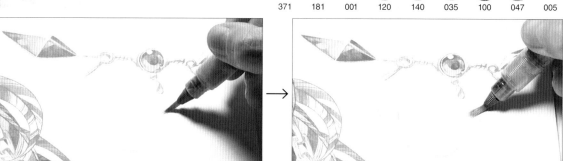

1 在魚的臉部抹水。

2 以 371＋181＋001 的混色，在步驟❶抹水的區塊塗上一層淡淡的顏色。

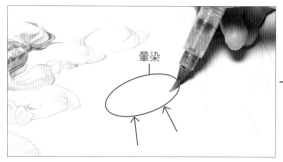

暈染

3 魚身上半部也以步驟❶、❷的方式塗色。下半部則因為切換成其他顏色，因此先上色後，再抹水暈開。

4 以 120＋140 的混色從尾鰭開始朝內上色。

5 以步驟❹的混色塗繪至步驟❸暈開處理的位置。接著再以水淡淡地暈開。

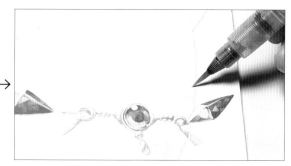

6 取稍濃的步驟❷的混色，塗繪魚身的陰影處，這樣就能讓步驟❸的顏色更均勻。

7 以步驟❹的混色再次針對步驟❺上色的區塊疊色。介於魚頭及魚尾的中間區塊（顏色改變處）則將濃色疊在淡色上，並以水暈開使顏色融合。

8 最後再於身體上半部疊塗一層淡淡的 001，讓顏色更均勻。

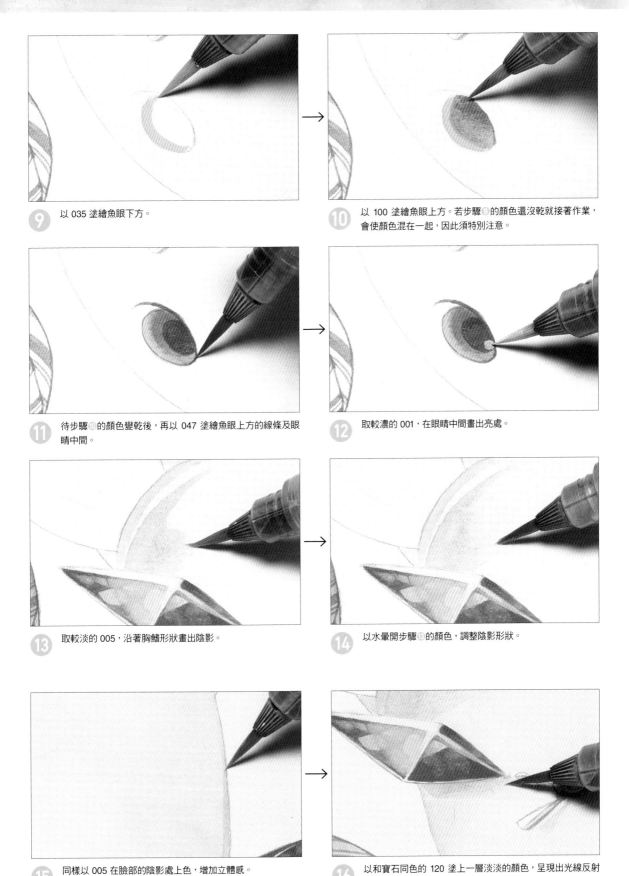

⑨ 以 035 塗繪魚眼下方。

⑩ 以 100 塗繪魚眼上方。若步驟⑨的顏色還沒乾就接著作業，會使顏色混在一起，因此須特別注意。

⑪ 待步驟⑩的顏色變乾後，再以 047 塗繪魚眼上方的線條及眼睛中間。

⑫ 取較濃的 001，在眼睛中間畫出亮處。

⑬ 取較淡的 005，沿著胸鰭形狀畫出陰影。

⑭ 以水暈開步驟⑬的顏色，調整陰影形狀。

⑮ 同樣以 005 在臉部的陰影處上色，增加立體感。

⑯ 以和寶石同色的 120 塗上一層淡淡的顏色，呈現出光線反射形成的寶石陰影。

魚鱗

① 取較淡的 110，描繪魚鱗的輔助線。

② 仔細地、慢慢地描繪輔助線，避免魚鱗的曲線位置歪斜。

③ 魚鱗重疊的部分則以 110 塗繪出扇形。

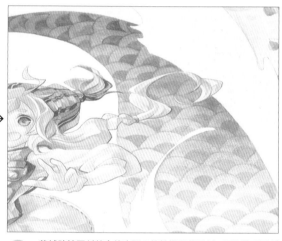

④ 若輔助線歪斜就會使步驟③的紋樣跟著歪斜，因此發現歪斜時，就要以水抹淡輔助線，邊修正邊進行作業。

⑤ 以 001 沿著魚鱗的曲線畫出線條做為點綴。

⑥ 畫完所有魚鱗上的線條後，即完成。

魚鰭

◆背鰭

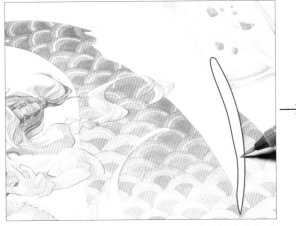

1 以和魚身相同的混色（371＋181＋001）淡淡塗繪在背部。魚鰭邊緣則須留白，才能呈現出透明感。

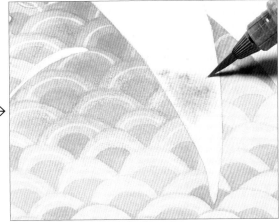

2 配合魚身的漸層效果，塗繪 120 及 140 的混色。

3 為了讓背鰭帶有透亮感，與身體漸層相同的區塊須用水將顏色暈開。

4 沿著魚身形狀，塗繪步驟②的混色。透亮處的顏色愈濃，就愈能呈現出背鰭的透明感。

5 確實掌握魚身是否有變形，魚身寬度是否有變窄，並持續上色至接近魚尾處。

6 背鰭邊緣要留白。

⑦ 以 100 畫出背鰭的主線。

⑧ 可轉動紙張，讓畫線作業更好進行，仔細地畫出背鰭線條。

⑨ 畫完所有的背鰭線條。水筆的水分太多或太少都會增加畫線
難度，因此可先於其他紙張試畫後再正式畫線。

⑩ 塗繪較淡的 100，填補背鰭線條間的空隙。

⑪ 為了更清晰呈現出背鰭的曲線，加大塗滿顏色的區塊。

⑫ 取較濃的 100 塗繪部分區塊，呈現出背鰭凹凸不平的感覺，
讓作品更加生動。

⑬　搭配曲線形狀畫出鋸齒狀的設計線條，呈現亮澤感。

⑭　接著再取較淡的 100 塗繪部分區塊，調整時要避免顏色雜亂無章，讓背鰭表現更加完整。

⑮　待步驟⑭的顏色變乾後，以 100 畫出背鰭主線。

⑯　最後再以水筆輕輕刷抹數處，將顏色暈開。

◆ 胸鰭

❶　以和魚身相同的混色（371＋181＋001），塗繪從胸鰭透出的身體。

❷　塗繪時，胸鰭邊緣須留白。

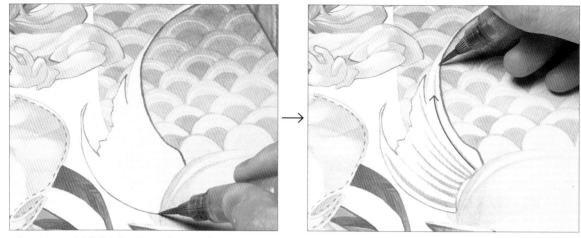

③ 以 100 畫出胸鰭主線。不要一口氣畫完鋸齒細節處的所有線
條，而是分區塊仔細地描繪每條線。

④ 從根部朝外畫出胸鰭的線條。

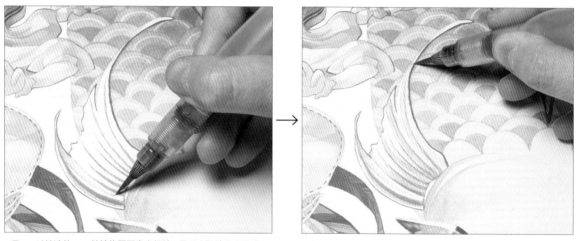

⑤ 以較淡的 100 於線條間再畫出細線，呈現出胸鰭的立體感。

⑥ 光只有線條會顯得太雜亂，因此可以較淡的 100 在幾處塗滿
顏色，調整視覺上的協調感。

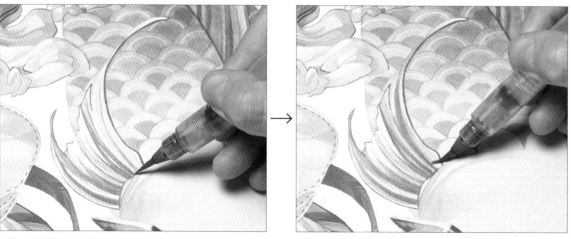

⑦ 以較濃的 100 於幾處畫出粗線，讓作品更生動。

⑧ 用水筆輕撫的方式暈開顏色，讓線條變得更柔和。

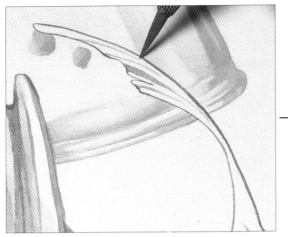

⑨ 右邊胸鰭同樣以 100 畫出主線及胸鰭線條。

⑩ 以較濃的 100 畫粗線條，填起線條間的空隙。

⑪ 用水筆輕撫的方式暈開顏色，讓線條變得更柔和。

◆尾鰭

① 以 100 畫出尾鰭的主線及線條，可轉動紙張，讓畫線作業更好進行。

② 和背鰭、胸鰭相同，透過調整顏色濃淡及線條強弱，來呈現出尾鰭的凹凸感。

③ 用水筆暈開尾鰭上的線條，讓整體印象更柔和。

呈現質感②

這裡將介紹如何以火焰、水、植物等自然題材為中心，呈現出質感。雖然有些題材因為沒有明確形狀，在描繪上有難度，但各位不妨試著掌握能呈現出真實感的訣竅，讓自己能描繪的範疇更加多元。

插畫範本 「**共存共榮**」 使用畫材：水彩色鉛筆（Supracolor Soft、Albrecht Durer）
畫紙：康頌肯特紙（Canson Kent）

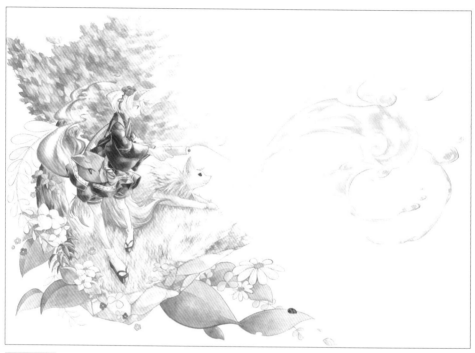

作者解說

這是幅描繪神之子用書卷中的水創造出新世界的模樣。火焰、水、植物⋯⋯需要使用的顏色種類繁多，因此花了不少心力在思考怎樣的配色組合最協調。

素描草圖

配置畫面時，有特別注意植物、水流、人物視線方向等環節，讓看畫之人的目光能從左往右移動。

底稿

由於素描草圖中並沒有詳細畫出曲線及植物細節配置，因此過程中進行多次調整、重新畫線，都是為了讓作品更完美。

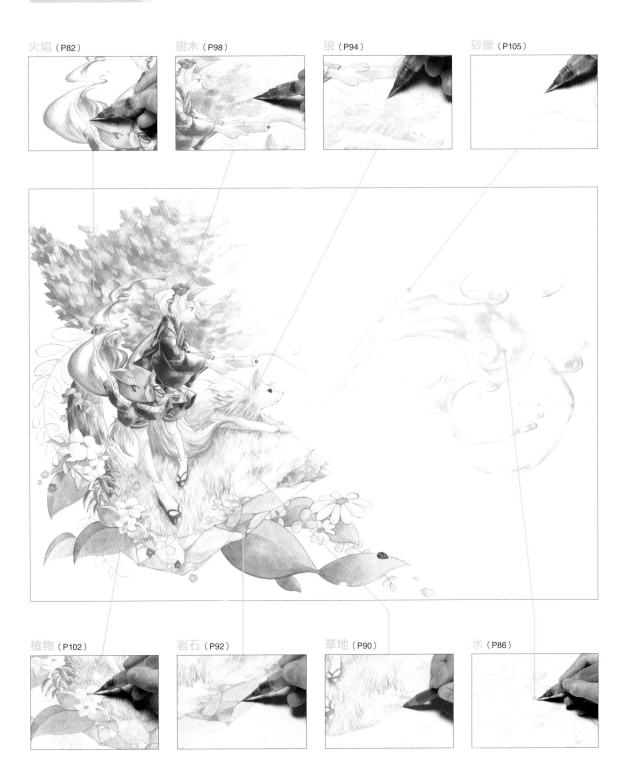

火焰（P82）

樹木（P98）

狼（P94）

砂礫（P105）

植物（P102）

岩石（P92）

草地（P90）

水（P86）

火焰

① 用橡皮擦輕輕擦掉底稿線條後，以 030 沿著底稿描出形狀。

② 抹水，須避開主線。

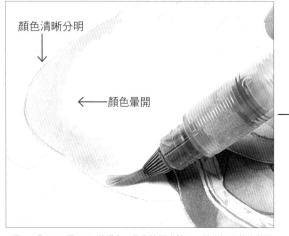

顏色清晰分明

←──── 顏色暈開

③ 取 010 及 030 的混色，用力按壓水筆，一鼓作氣地將火焰外圍上色。顏色只有在抹水的區塊才會暈開融合，藉此描繪出火焰的形狀。

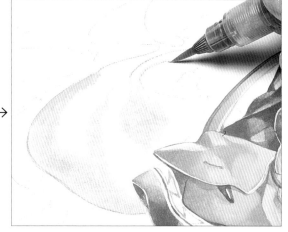

④ 基本上一定都是以先抹水再上色的方式描繪火焰，利用部分留白的技巧還能呈現出火焰的耀眼光輝。

⑤ 火焰前端再用水朝外推暈開來，呈現出火焰搖曳的模樣。

⑥ 疊上步驟❸的混色，呈現顏色濃淡差異。

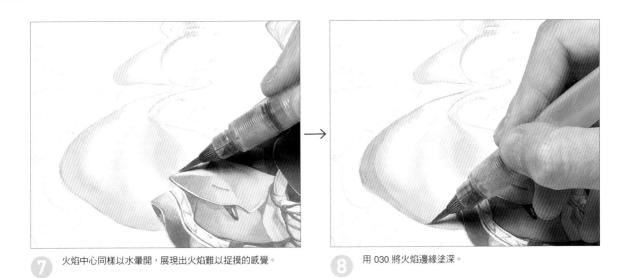

⑦ 火焰中心同樣以水暈開，展現出火焰難以捉摸的感覺。

⑧ 用 030 將火焰邊緣塗深。

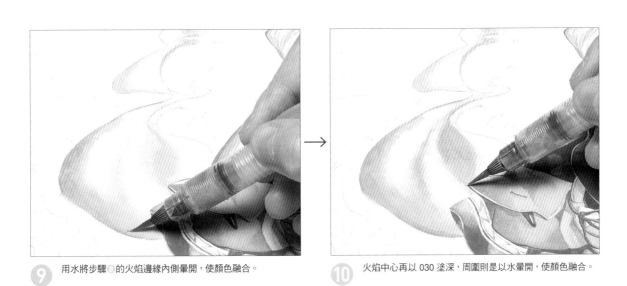

⑨ 用水將步驟⑧的火焰邊緣內側暈開，使顏色融合。

⑩ 火焰中心再以 030 塗深，周圍則是以水暈開，使顏色融合。

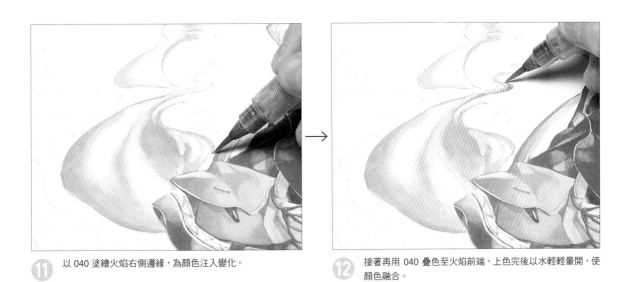

⑪ 以 040 塗繪火焰右側邊緣，為顏色注入變化。

⑫ 接著再用 040 疊色至火焰前端，上色完後以水輕輕暈開，使顏色融合。

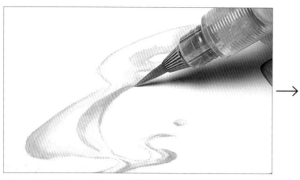

⑬ 取較濃的 040 疊色在火焰邊緣與中心。

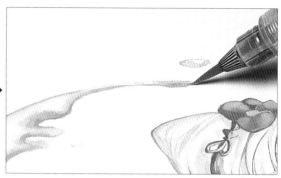

⑭ 這次作品中的火焰充滿設計性，為了讓火焰形狀更清晰，再取較濃的 040 疊色在邊緣位置。

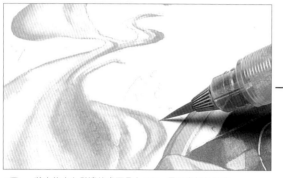

⑮ 將火焰中心與邊緣處再疊上 040，呈現出顏色深度。

抹水

⑯ 在火焰的主線抹水後，以 060 畫出邊緣。這時，步驟❶描繪的主線也會同時遇水溶開。

⑰ 火焰內側同樣再疊上 060，並以水暈開。

⑱ 用筆尖取 060，描繪出山的形狀，就像是火焰在搖曳的感覺。

⑲ 火焰中心同樣再次疊上 060。全部都塗色的話會讓顏色失去生動感，因此務必將塗色範圍縮減到最小。

(20) 用筆尖取 060，以描繪細線的方式，在幾處加強顏色表現。

(21) 步驟⑳描繪的線條一定要以水暈開，展現出模糊的感覺。

(22) 針對想要清楚呈現出火焰形狀的區塊，則取較濃的 060 確實上色，讓看畫之人能夠掌握視線要擺在哪裡。

(23) 以 001 在火焰中心畫出亮處，調整整體形狀。

(24) 在火焰下方的邊緣處稍微放入一點 140。

(25) 以水暈開 140，避免顏色太突兀。

(26) 火焰右側同樣稍微放入一點 140 並以水暈開，呈現出火焰的真實感後，即完成。

水

1 用橡皮擦擦淡鉛筆描繪的主線後，用 005 描出水的形狀。

2 將筆芯削在調色盤上混色（371＋140＋005＋001）後，沿著右側主要的水輪廓，在輪廓內側描出波浪狀曲線。

3 接著再用步驟②的混色於水的內側上色，但於輪廓之間須留下間隙。

4 透過畫出圓空心等氣泡形狀及波浪狀曲線，呈現水的既有特質。

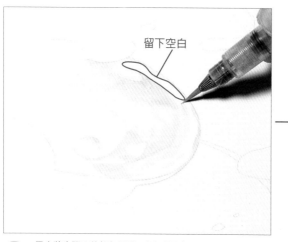

留下空白

5 用水將步驟④的顏色暈開。但無須全部暈開，邊緣線條清晰可見反而更能呈現出水的透明感。

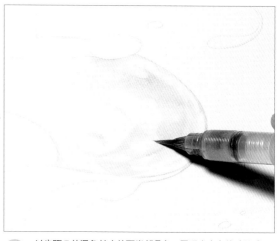

6 以步驟②的混色於水的下半部疊色，展現水本身的重量感。

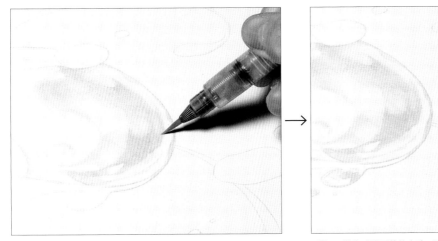

7 重覆加重顏色、暈開的步驟，慢慢為作品注入生動氣息。若不慎描繪得太過細緻，則須觀察整體協調性，進行塗滿色等調整作業。

8 描繪球體形狀的水時，可依照畫眼睛（P37）的要領，在輪廓與水的內部上色，並加深內部陰影，呈現出立體感。

9 以水暈開步驟⑧的顏色，並利用筆尖做色調及形狀的調整，展現出水應有的透明感。

10 其他的水同樣沿著輪廓，在輪廓內側描出波浪狀曲線。

11 作業時，務必在輪廓間留下充足的間隙，搭配上色與暈開手法去繪製顏色。

12 先畫出淡淡的輔助線，再慢慢疊色增加深度，邊以水暈開、邊調整形狀的話，就能降低失敗率。

⑬ 處理細長流水時，則可以左邊或右邊單邊的輪廓為重點，加深顏色，呈現出立體感。

⑭ 想以較活潑的曲線呈現水時，可先仔細畫出輪廓，注意線條不可歪斜，並與其他水的畫法相同，在輪廓內側畫出波浪狀曲線。

⑮ 在數處留下大塊空白，並用水筆筆尖描繪出水的起伏。球體形狀的水則以與步驟◎相同方式描繪。

⑯ 針對顏色太深的部分，可先以水稀釋後再用面紙吸掉顏色，用這樣的方式做調整。

⑰ 包含球體形狀的水，內部一定要加入深色，呈現出立體感。

⑱ 畫長曲線時，記住指尖不要施力，放鬆手腕就能輕鬆畫線。

⑲ 此作品的主軸在於大面積的水，因此在描繪少量的水時，僅會出現在水面等處，並未做太深入的處理。

⑳ 透過水筆筆尖與筆腹的運用，讓線條粗細更加生動，以呈現出水流的氣勢。

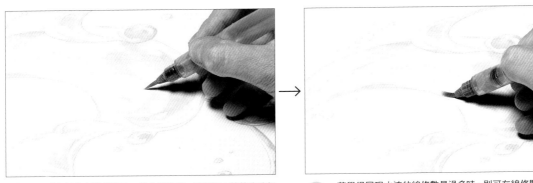

㉑ 水的內部畫完與步驟⑳一樣的線條後,接著用水筆筆尖追加柔和曲線,展現水流動的感覺。

㉒ 若覺得展現水流的線條數量過多時,則可在線條間塗上淡淡的顏色(步驟②的混色),讓色調更沉穩。

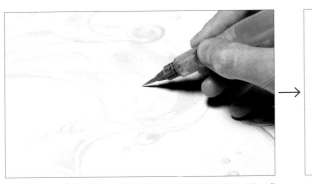

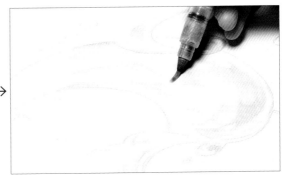

㉓ 邊確認整體協調性,邊持續進行用水筆筆尖畫出細曲線,或是疊色讓色調更深的作業。

㉔ 發現部分顏色太突兀時,則可直接取水稍微施力描繪使顏色暈開,緩和銳利感。

㉕ 大致完成上色後,在希望成為大家目光焦點的大面積水塊上,疊塗更濃的(步驟②使用的)混色,並以水暈開。

㉖ 漩渦處的輪廓及周圍則塗上較深的顏色,進行最後的顏色濃淡調整。

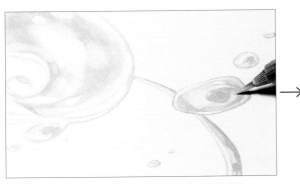

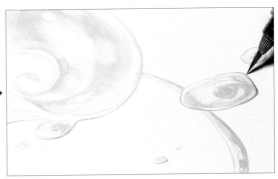

㉗ 若發現有顏色不均處,則可疊上 001,使顏色變柔順。

㉘ 最後再以水筆筆尖,重新畫出因疊色導致形狀變模糊的輪廓,即完成。

草地

① 在要上色的區塊抹水。

② 以 025 及 019 混色大致塗繪草地區塊。

③ 過程中須在數處畫入較深的陰影，這時無須在意顏色不均的情況，一鼓作氣地完成塗繪草地作業。

④ 以較濃的步驟②的混色，順著草的生長方向移動水筆，描繪出一根根的草。

⑤ 在描繪木屐四周的草時，為了呈現畫中人物站在雜草叢生之地，因此也要畫出草包覆著木屐的感覺。

⑥ 在描繪草地的過程中，以左側形成陰影的區域為中心，在某些位置畫出青草密集的感覺。

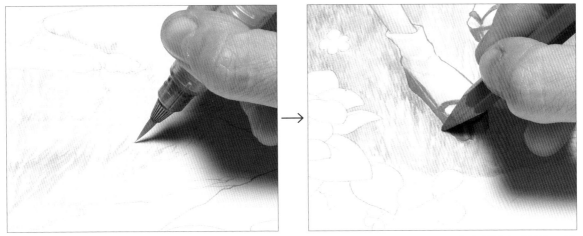

⑦ 作業時，要特別留意草的生長方向，並加入成束的草。

⑧ 待水變乾後，再直接用 018 以乾畫法的方式重疊顏色。以乾畫法運筆時，也要留意草的生長方向。

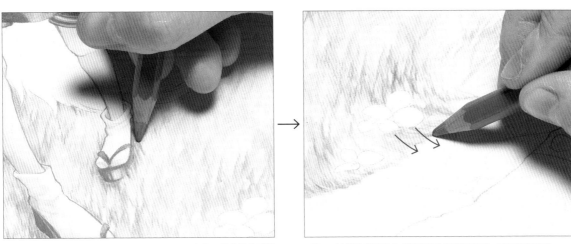

⑨ 加深腳踩踏在草地上時的陰影顏色。長在木屐前方的草則是部分有陰影、部分無陰影，藉此呈現草的層次感。

⑩ 以朝外畫線的方式描繪長在懸崖邊的草，呈現出蓬鬆感。

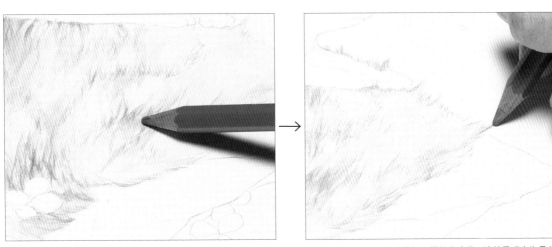

⑪ 以像是在寫英文字母 W 的方式運筆，補強草地。

⑫ 會照到光線的亮處無須描繪太多草，清楚呈現出生長在邊緣處的草後，即完成。

岩石

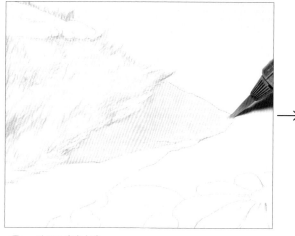

① 以 055 畫出土壤。

② 接著再以 404 塗繪與①相鄰的岩石面。在顏色尚未變乾前就塗繪相鄰處的話，可能會出現混色情況，因此須特別注意。

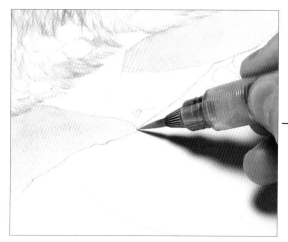

③ 避開與步驟②相鄰的岩石，先以 404 塗繪較大面積的岩石。

④ 以 404 描繪岩石，塗完一塊再塗下一塊，盡可能先跳過相鄰的岩石。

⑤ 為了避免顏色融合在一起，須等所有顏色變乾後，再以較濃的 404 塗繪仍未上色的岩石。

⑥ 在步驟⑤上點入較濃的 055，畫出紋樣。

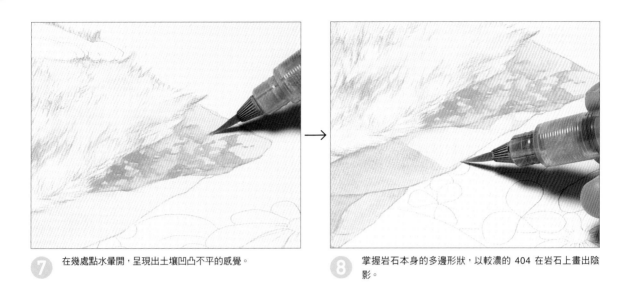

⑦ 在幾處點水暈開，呈現出土壤凹凸不平的感覺。

⑧ 掌握岩石本身的多邊形狀，以較濃的 404 在岩石上畫出陰影。

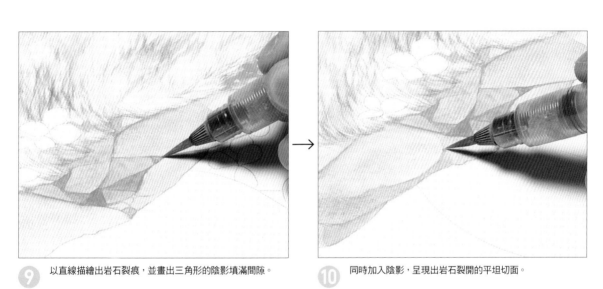

⑨ 以直線描繪出岩石裂痕，並畫出三角形的陰影填滿間隙。

⑩ 同時加入陰影，呈現出岩石裂開的平坦切面。

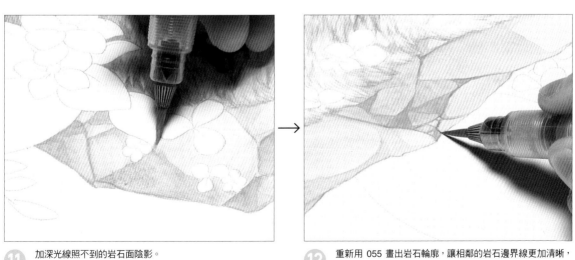

⑪ 加深光線照不到的岩石面陰影。

⑫ 重新用 055 畫出岩石輪廓，讓相鄰的岩石邊界線更加清晰，即完成。

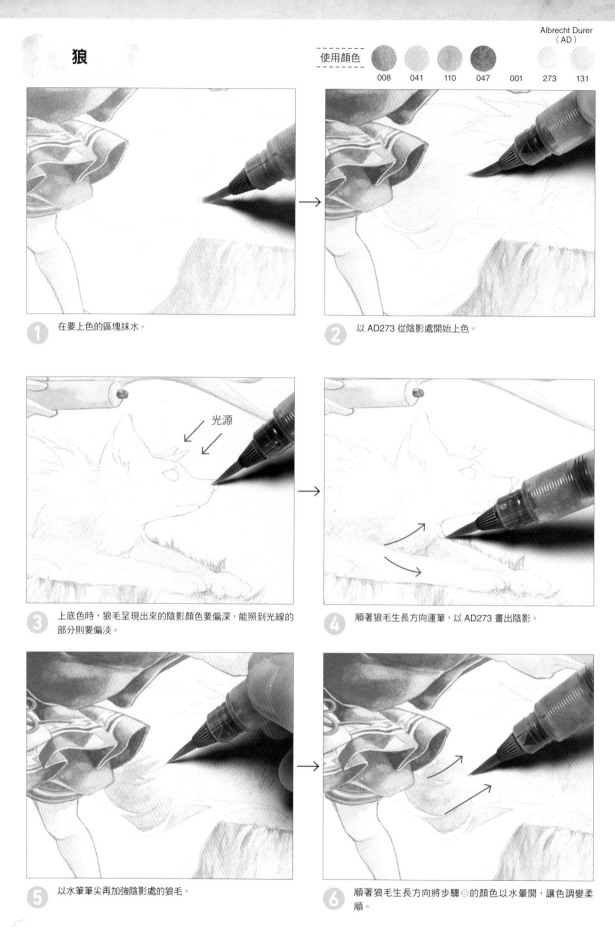

狼

Albrecht Durer（AD）

使用顏色

008　041　110　047　001　273　131

① 在要上色的區塊抹水。

② 以 AD273 從陰影處開始上色。

光源

③ 上底色時，狼毛呈現出來的陰影顏色要偏深，能照到光線的部分則要偏淡。

④ 順著狼毛生長方向運筆，以 AD273 畫出陰影。

⑤ 以水筆筆尖再加強陰影處的狼毛。

⑥ 順著狼毛生長方向將步驟⑤的顏色以水暈開，讓色調變柔順。

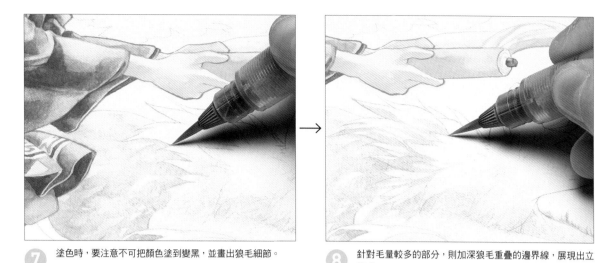

⑦ 塗色時，要注意不可把顏色塗到變黑，並畫出狼毛細節。

⑧ 針對毛量較多的部分，則加深狼毛重疊的邊界線，展現出立體感。

⑨ 沿著頸部線條，以水筆筆尖描繪狼毛。

⑩ 臉部與前腳的毛量無須過多，稍微上色即可。

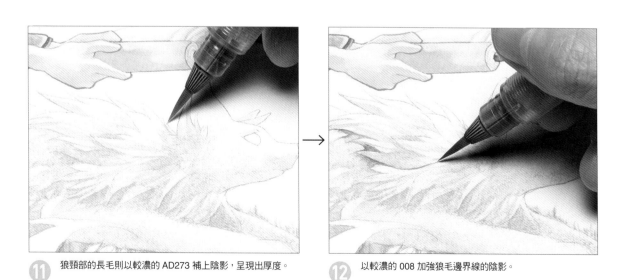

⑪ 狼頸部的長毛則以較濃的 AD273 補上陰影，呈現出厚度。

⑫ 以較濃的 008 加強狼毛邊界線的陰影。

⑬ 若陰影太深反而會改變顏色給人的感覺，因此只要針對狼毛重疊處及陰影做加強即可。

⑭ 為了清楚呈現耳朵形狀，以 008 在狼耳中畫入陰影。

⑮ 狼尾同樣塗上一層淡淡的 AD273 打底。

⑯ 狼尾左側會形成陰影的部分，則以較濃的 AD273 畫入陰影。

⑰ 掌握尾巴形狀與順毛方向，大致畫出陰影，一邊以水暈開，一邊調整陰影形狀。

⑱ 以水筆筆尖取步驟⑯的顏色，沿著狼尾形狀畫入長長的陰影。

⑲ 較前側的狼尾同樣以水筆筆尖畫入長陰影，展現出長長的狼毛。

⑳ 用 008 強調狼尾的陰影。沿著步驟⑱的長陰影，在 W 形狀裡加入較深的陰影後，就能呈現狼毛的亮澤感。

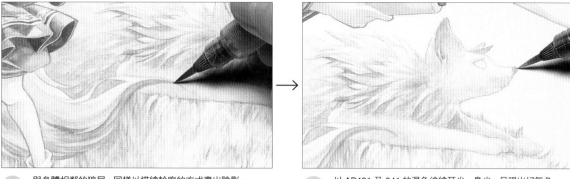

㉑ 與身體相鄰的狼尾，同樣以描繪輪廓的方式畫出陰影。

㉒ 以 AD131 及 041 的混色塗繪耳尖、鼻尖，呈現出好氣色。

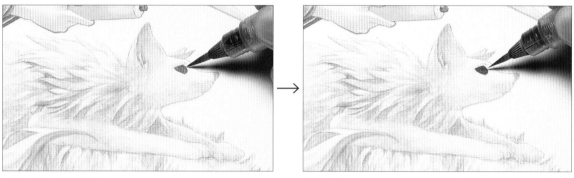

㉓ 以 110 塗滿眼睛。

㉔ 以 047 塗繪眼睛四周及中心處。由於範圍較小，因此無須暈染處理。

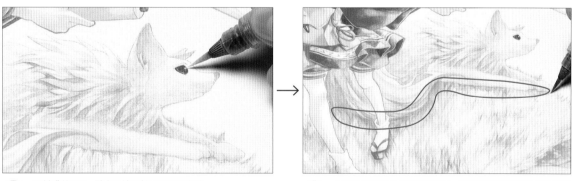

㉕ 取較濃的 001，點出光線照射所形成的亮點。

㉖ 處理動物與草地相接的區域時，以描繪狼毛的 AD273 畫出陰影，並以水暈開融合。

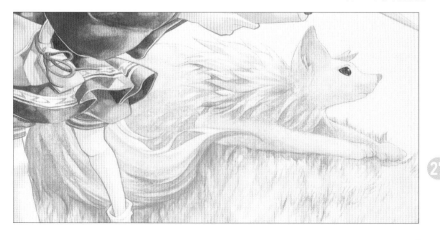

㉗ 最後針對整體的陰影進行微調。取較淡的 AD273，針對想要加強的陰影做疊色，邊掌握整體協調性，邊以水筆調整陰影濃度。

樹木

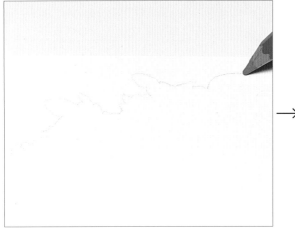

① 用橡皮擦擦淡鉛筆描繪的底稿線後，用 018 描出輪廓。

② 畫輪廓時，若筆壓太強，就算以水暈開顏色還是會留下線條痕跡，因此這次描輪廓時，力道要稍微減弱。

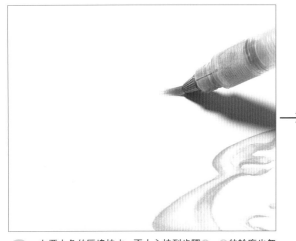

③ 在要上色的區塊抹水。不小心抹到步驟①、②的輪廓也無妨。

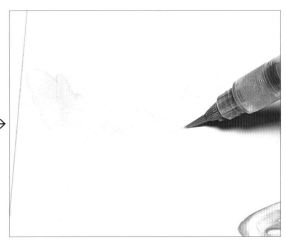

④ 這裡的上色範圍較大，因此可先削取水彩色鉛筆筆芯，於調色盤上混好顏色（019＋025）後，再開始塗繪樹木。

⑤ 作業時要加深部分區域的顏色，呈現出樹葉的形狀。

⑥ 作畫過程中要使用較多的水。

光源

⑦ 先大概思考哪些部分要畫陰影，哪些部分要較明亮，完成整體的打底作業。

⑧ 待顏色變乾後，使用較濃的步驟④的混色，畫出樹葉相連時所形成的陰影。

⑨ 為了避免最後顏色太過均勻，建議畫完部分區塊後先暫停片刻，確認顏色協調性後，再繼續作業。

⑩ 與人物相接的部分要仔細上色，避免顏色超線。

風向

⑪ 以疊色描繪右邊樹葉陰影時，方向要與左邊樹葉的陰影相反。另外，風向設定是由左往右吹，因此也要讓樹葉陰影形狀隨風向產生變化。

⑫ 照射到光線的亮處可留下大區塊的空白，讓顏色表現更加協調。

⑬ 接著再以更濃的步驟⑫的混色，疊出一層更深的陰影。

⑭ 掌握葉子形狀，就算是陰影範圍較狹窄的區塊也同樣要畫出深色陰影，才能呈現出整棵樹木的立體感。

⑮ 陰影形狀太明顯時，反而給人一種生硬的印象，因此塗完葉子陰影的顏色後，必須以水筆（或水）施力摩擦，讓輪廓變模糊。

⑯ 為了讓人物存在更鮮明，要稍微加深人物四周的顏色。

⑰ 在亮處的樹葉上加入少許 025 做為點綴。

⑱ 接著在一部分的亮處疊上 001，讓色彩更加生動。塗繪亮處時，也要充分掌握葉子的形狀。

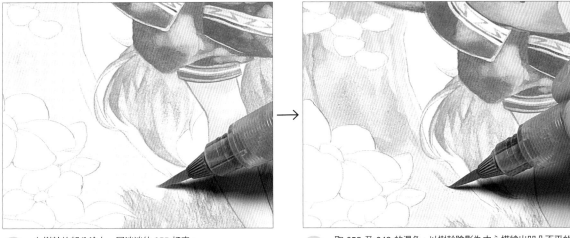

⑲ 在樹幹的部分塗上一層淡淡的 055 打底。

⑳ 取 055 及 049 的混色，以樹幹陰影為中心描繪出凹凸不平的感覺。基本上要重覆進行沿著樹幹畫線，接著以水暈開呈現凹凸感的步驟。

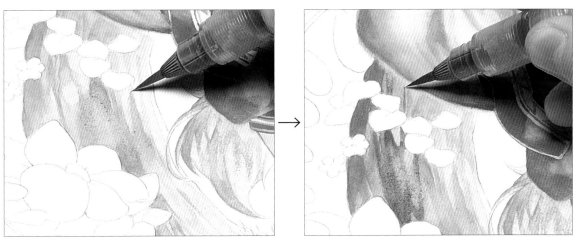

㉑ 為了呈現出樹幹堅硬的感覺，有些區塊刻意不抹水暈開，留下清晰的線條。

㉒ 以 049 強調樹幹陰影。就像是把步驟⑳、㉑的凹凸區塊畫出輪廓，為顏色做點綴。

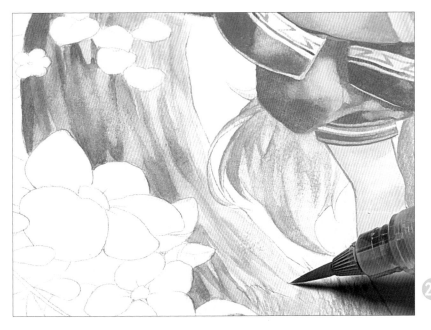

㉓ 最後再沿著樹幹生長方向畫出細細的縱長線條，呈現出樹幹的質感。

植 物

使用顏色

018　019　025　049　055　001　181　241　040　110　030　010　　162　273

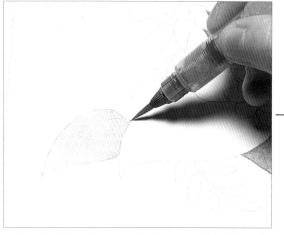

① 以 018 朝葉尖方向畫出顏色愈變愈淡的漸層，塗滿整片葉子。

② 以 019 塗繪較前側的大葉片。塗繪相鄰的葉片時，可改變顏色做出區隔。

③ 以 025 及 019 的混色塗繪小葉片，但光線照射到的亮處須留白。

④ 待顏色變乾後，以 019 及 049 的混色將半片葉子上色，呈現出設計感，讓顏色更加生動。其他葉子也以相同方式混色處理。

⑤ 依照底色改變陰影顏色的話，能為視覺帶來變化。由於整體是以綠色為主，因此左半邊的葉子採用較明亮的咖啡色（055），以取得協調性。

⑥ 右半邊的葉子與草地顏色相近，因此在樹葉亮處塗上 001，突顯葉子的存在感。

⑦ 在左邊的弧線上以 181＋AD162＋001 的混色畫出莖部及葉片。

⑧ 為了達到視覺引導效果，莖部最前方的幸運草也以步驟⑦的混色上色。

⑨ 這裡的植物在設定上是希望形狀清晰可見，因此顏色不均處須再疊上相同顏色，調整成柔順的色調。

⑩ 靠近樹幹底部長出的葉子，則以與前側葉子同色的 019 上色，避免太過明顯。

 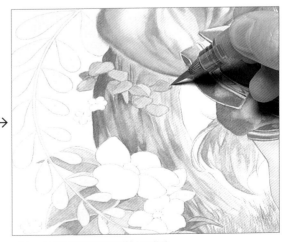

⑪ 由於葉片較小，為了避免形狀模糊，這裡以 019 及 049 較濃的混色加入陰影，且無須暈開。

⑫ 以 019 塗繪重疊在樹幹上的葉片。

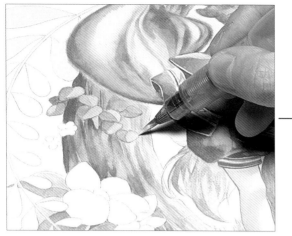

⑬ 這裡的葉片也很小，因此同樣在陰影處塗上較濃的 019，呈現出清晰的陰影。

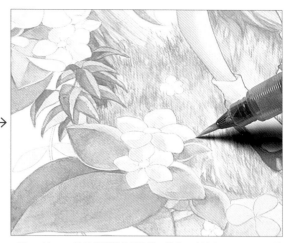

⑭ 以 241 塗繪前側花朵的陰影。花朵尺寸較大，因此要選擇較低調的顏色。

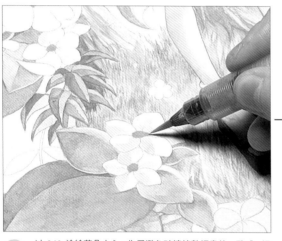

⑮ 以 040 塗繪花朵中心。為了避免破壞掉整幅畫的一致感，這裡決定延用火焰（P82）的顏色。

⑯ 一半的小花以 110 上色。

⑰ 剩餘的小花則使用 030 及 010 的混色。為了將看畫者的視覺引導至弧線上，要事先配置顏色。

⑱ 在小花中心點入 001。

⑲ 草叢中的葉片則使用不同色調的綠色（181＋AD273），避免被草的顏色蓋過。

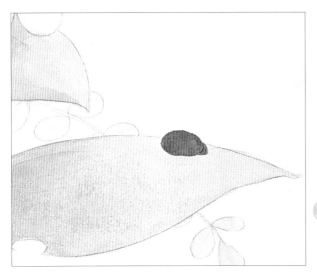

⑳ 右下方的葉片依照步驟❶的方式，朝葉尖方向畫出顏色愈變愈淡的漸層。為了避免每片葉子的形狀被其他葉子蓋過，在配色上須特別留意。

砂礫

使用顏色

Albrecht Durer（AD）

273

以淡淡的 AD273 來呈現出河底橢圓形砂礫的感覺。為了讓看畫者的目光集中在水、火等較有特色的題材上，這裡的砂礫刻意不畫出陰影，並以較低調的顏色塗繪。

描繪背景、效果

接下來要介紹 3 種基本的背景＋效果塗繪法。
掌握每種塗法，讓自己能畫出更有深度的插畫！

背景① 藍天＋逆光

插畫範本　　「blind」　使用畫材：水彩色鉛筆（Supracolor Soft、Albrecht Durer）
畫紙：康頌肯特紙（Canson Kent）

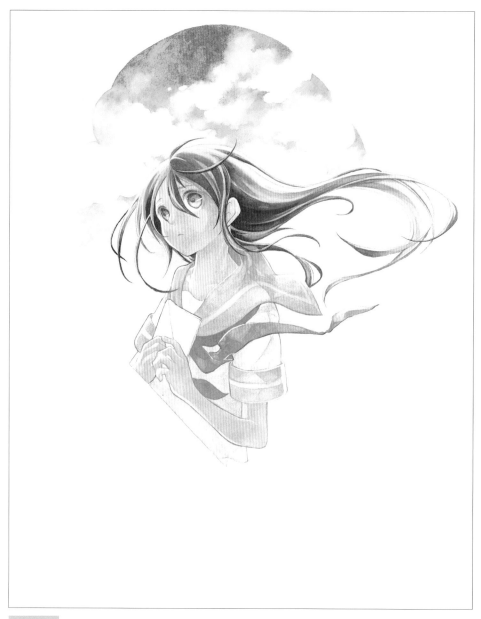

作者解說

讓下方的水彩色鉛筆顏色透出，呈現逆光效果。就連人物的表情也流露出難度實在很高。

逆光其實相當有戲劇性效果，從畫面中可以感覺出，手拿信紙的人物心中似乎藏著某些事情。

底稿

由於構圖簡單，因此把重點放在髮流及髮量，呈現出漂亮的頭髮流線。

步驟索引

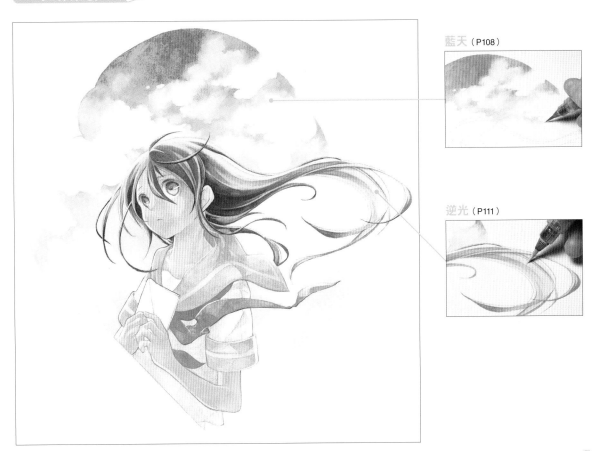

藍天（P108）

逆光（P111）

藍天

① 以 371 在天空處打底。

① 由於面積較大,因此可先削取 371 及 005 的筆芯在調色盤做混色,再於要上色的區塊抹水,從邊緣開始塗繪。

③ 繼續上色,但雲的部分要留白。

④ 雲下方的輪廓線條要清晰,上方則以水暈開。

⑤ 邊觀察畫面協調性,邊決定雲的形狀。想要修改形狀時,則用水稀釋顏色,再疊上步驟②的混色調整形狀。

⑥ 想要清楚保留雲的形狀時,則在雲的輪廓四周疊上步驟②的混色。

⑦ 於上方抹水,塗繪較濃的混色(371+005+180+140)使其與水融合,下筆時力道要輕柔。

⑧ 要掌握打底時描繪的雲朵形狀,邊以水暈開,邊用步驟⑦的混色畫出雲朵形狀。

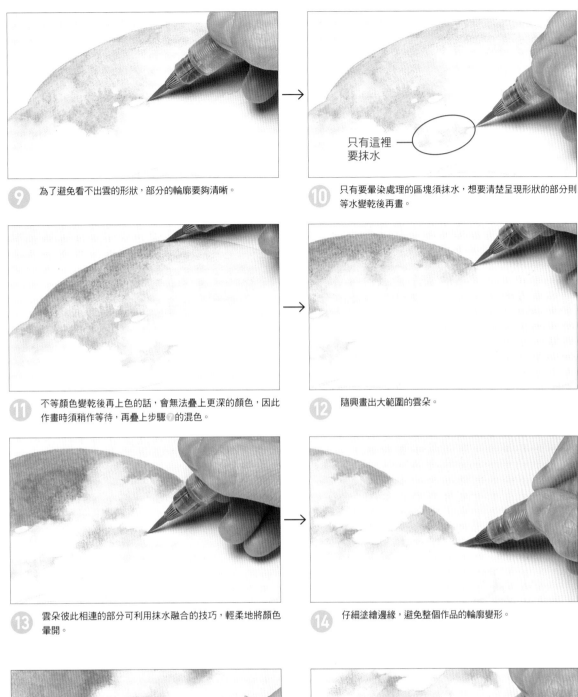

⑨ 為了避免看不出雲的形狀，部分的輪廓要夠清晰。

只有這裡要抹水

⑩ 只有要暈染處理的區塊須抹水，想要清楚呈現形狀的部分則等水變乾後再畫。

⑪ 不等顏色變乾後再上色的話，會無法疊上更深的顏色，因此作畫時須稍作等待，再疊上步驟⑦的混色。

⑫ 隨興畫出大範圍的雲朵。

⑬ 雲朵彼此相連的部分可利用抹水融合的技巧，輕柔地將顏色暈開。

⑭ 仔細塗繪邊緣，避免整個作品的輪廓變形。

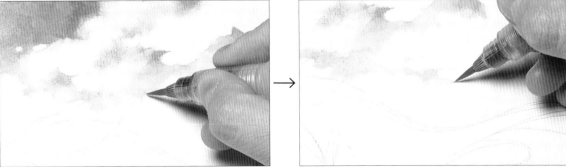

⑮ 若所有的雲都是白色，那麼畫面就會很單調，因此可取淡淡的步驟⑦的混色疊在雲朵上，透過顏色濃淡變化做出區隔。

⑯ 運用水筆筆尖在細節處畫上較濃的步驟⑦的混色，感覺就像是在畫棉花的陰影。

17 為了讓整體輪廓更加清晰，在步驟❶打底色的邊緣處塗上更濃的步驟❼的混色。

18 左邊雲朵下方同樣塗上較濃的步驟❼的混色，讓雲的形狀更清晰。

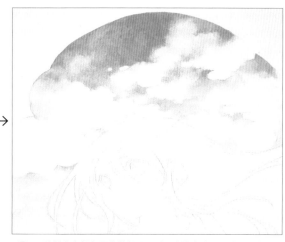

19 為了呈現出藍天由上往下的漸層色變化，塗繪左下方時，注意顏色不可太深。

20 針對上方顏色不均的部分，則再次疊上步驟❼的混色進行調整。

21 剩下的右側藍天則須搭配左側的色調，塗上步驟❷使用的混色。

22 這裡的雲朵不用像上半部的藍天那麼清晰，只要能夠稍微看出雲朵形狀即可。

逆光

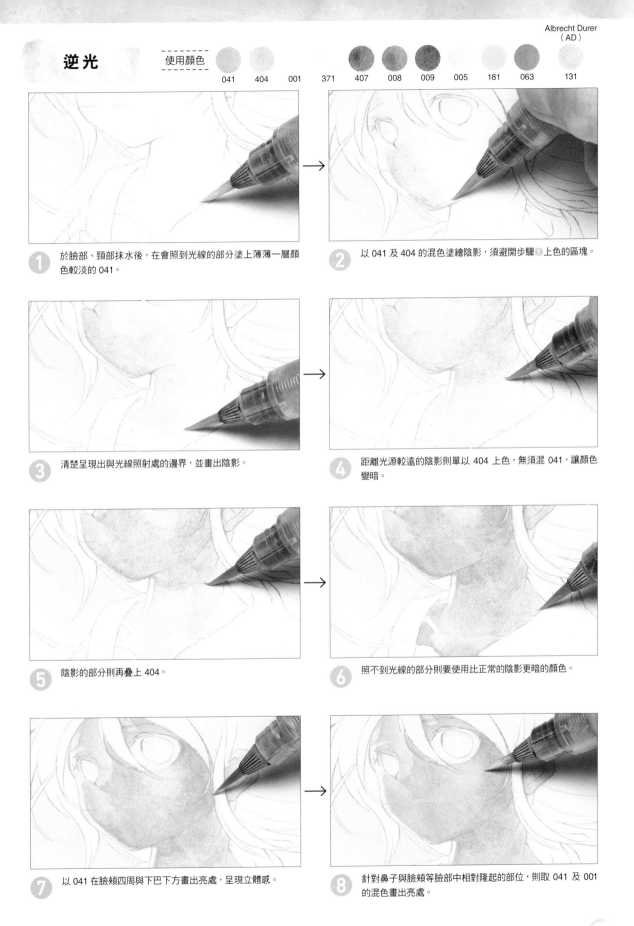

1 於臉部、頸部抹水後，在會照到光線的部分塗上薄薄一層顏色較淡的 041。

2 以 041 及 404 的混色塗繪陰影，須避開步驟①上色的區塊。

3 清楚呈現出與光線照射處的邊界，並畫出陰影。

4 距離光源較遠的陰影則單以 404 上色，無須混 041，讓顏色變暗。

5 陰影的部分則再疊上 404。

6 照不到光線的部分則要使用比正常的陰影更暗的顏色。

7 以 041 在臉頰四周與下巴下方畫出亮處，呈現立體感。

8 針對鼻子與臉頰等臉部中相對隆起的部位，則取 041 及 001 的混色畫出亮處。

⑨ 以 371 在耳朵下方、頸部邊緣等距離光源較遠的區塊畫出反光。

⑩ 在眼睛四周與中心位置塗上 407。眼睛下方則使用描繪天空（P108）的 371，讓畫面更有一致性。

⑪ 取較濃的 008 塗繪眼白陰影。

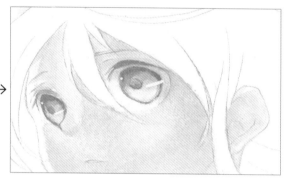

⑫ 以 001 畫出眼睛的亮處。

⑬ 在靠近光源的臉部邊緣處疊上 001，強調明暗差異。

⑭ 頸部側邊等會浮出血管的部分則塗上 041 與 001 的混色，呈現立體感。

⑮ 若陰影顏色太深，會讓整張臉的氣色變差，因此眼尾處稍微加點 AD131。

⑯ 為了清楚呈現出頭髮的顏色邊界，無須抹水，直接以 407 畫出陰影。

（17）注意髮流方向，描繪陰影形狀。

（18）待顏色變乾後，再以水筆取較濃的 407，沿著一束束頭髮畫出髮流。

（19）這裡的頭髮設定是往後飄逸的長髮，因此用水稀釋筆拂過的地方，就能展現髮流。

（20）取 407 及 009 的混色，強調頭髮的陰影。

（21）陰影的細節太多時，會讓畫面變複雜，因此需有幾塊面積較大的陰影。

（22）塗繪頭髮曲線時，可轉動紙張方向，讓塗繪過程更順手，避免影響到髮流。

（23）取 371 及 001 的混色，在會照到光線的頭髮上畫出亮處。

（24）步驟㉓的內側同樣加入步驟㉓的混色，以呈現出透明感，也能與背景色更加融合。

㉕ 與描繪臉部時一樣，以 041＋404＋005 的混色，確實掌握凹凸表現，在手臂畫出陰影。

㉖ 距離光源較遠的手肘則使用畫藍天（P108）時的 371，與背景顏色融合。若發現顏色不均，則疊上 371 與 001 的混色進行調整。

㉗ 用 005 在制服衣領與信紙塗上淡淡陰影。

㉘ 光源是來自人物後方，因此制服及領巾邊緣要留白做為亮處。

㉙ 以 005 在步驟㉗的陰影上再畫入更深的陰影。

㉚ 觀察各部位的相對位置，並在袖子附近的皺褶、制服衣領形成的暗處畫出陰影。

㉛ 將 181 及 005 的混色疊在制服衣領的陰影上。

㉜ 塗好制服衣領後，再疊上更濃的步驟㉛的混色。

33 針對隨風飄動變形的後領皺褶，以及制服衣領在肩膀處的皺褶等，以 005 為這些陰影顏色特別深的區塊上色。

34 以 001 畫出制服衣領上的線條，描繪出形狀。

35 為了讓陰影更生動，再將 005 疊在步驟㉝的深色陰影上。

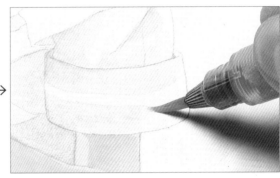

36 袖子的陰影同樣要再塗上 181 及 005 的混色。袖子上的線條則留白。

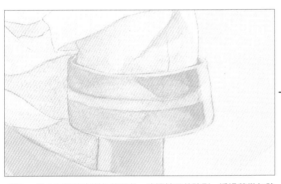

37 疊上更深的步驟㊱的混色，強調袖子的陰影。透過稍微加強陰影的形狀，將能突顯布料的厚度，同時讓皺褶變得更立體。

38 以 063 及 041 的混色塗繪領巾，並大致呈現出顏色濃淡差異。

39 待顏色變乾後，在陰影處疊上更濃的步驟㊳的混色。塗繪領巾重疊或凹陷的部分時，要特別留意陰影的形狀。

40 以 005 更加強調領巾陰影後，即完成。在陰影處放入不同色調的顏色，能呈現出疊色無法展現的色彩深度。

背景② 星空＋光源

插畫範本 「guide」 使用畫材：水彩色鉛筆（Supracolor Soft、Albrecht Durer）
畫紙：康頌肯特紙（Canson Kent）

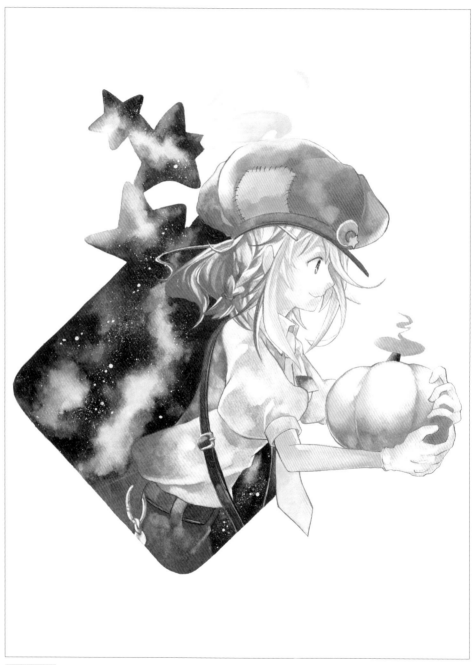

作者解說

從星光及光源等較細膩的部分，可以看出這幅作品充分展現出水彩色鉛筆的各種運用優勢。畫中人物則是我創作的動物站務員。

素描草圖

說到星空就會想到銀河鐵道，於是我設定了抱著南瓜燈的站務員。但從整體構圖來看，畫中人物似乎不怎麼像站務員。光源來自 2 處。

底稿

有特別講究帽子的蓬鬆表現及頭髮的辮子。此階段尚未加入陰影。

步驟索引

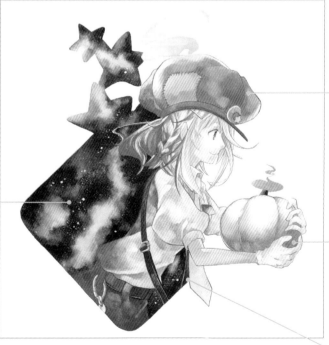

帽子（P123）

星空（P118）

南瓜（光源表現）（P120）

全身（陰影表現）（P121）

星空

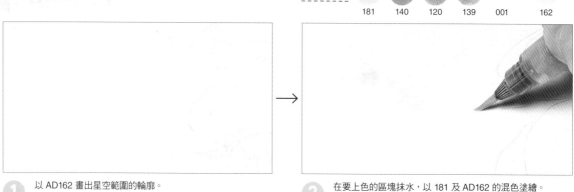

① 以 AD162 畫出星空範圍的輪廓。

② 在要上色的區塊抹水，以 181 及 AD162 的混色塗繪。

③ 將整個星空塗上步驟②的混色，並隨興畫出顏色濃淡差異。

④ 進入後半階段時，會在步驟②的混色部分做留白，呈現銀河的感覺。因此在配置顏色時，須思考銀河要放在畫面的哪個位置。

⑤ 待顏色變乾後，將 140 及 120 的混色以水暈開進行疊色。

⑥ 為了能看出背景輪廓，線條邊緣要塗上深色讓輪廓清晰。線條內側則是保留步驟②～④的部分混色，同時加入暈染的模糊效果。

⑦ 抹上大量的水後，塗上步驟⑤的混色，做出大範圍的顏色融合，呈現天空飄動的感覺。

⑧ 與人物的邊界處要仔細塗繪，避免顏色超線或不慎留白。

⑨ 待顏色變乾後，再用水將步驟⑥的混色暈開疊色，讓畫面中的顏色更加生動。

⑩ 疊上較濃的 139。

⑪ 以水暈開 139，加大顏色範圍。邊觀察下面的顏色，邊調整顏色濃淡，讓銀河看起來像是在祖母綠色中發亮。

⑫ 疊上較深的顏色雖然會感覺變黑，但只要用水暈開就會浮現步驟⑥的混色，因此可運用這點將整個背景上色。

⑬ 大膽地在背景中間畫出顏色較深的區塊，突顯與明亮色塊的反差。

⑭ 在數處留下清晰的線條筆觸，刻意保留融合時不均勻的色塊，呈現出星空特有的氛圍。

⑮ 將 001 的筆芯沾水，用噴濺畫法將顏色灑入星空中。

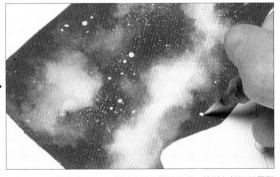

⑯ 用水筆筆尖取 001 描繪出較大顆的星星。特別在銀河四周配置大顆星星，藉此引導看畫者的視線。

南瓜（光源表現）

使用顏色

030　　040　　060　　049

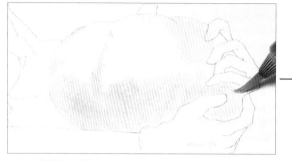

1 將整顆南瓜抹水，並在南瓜下方用 030 塗繪出迷濛的感覺。

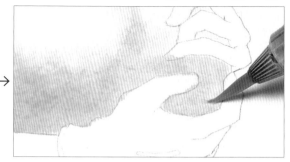

2 疊上 030，塗繪這裡時不用太突顯南瓜凹凸不平的感覺。

3 以 030 與 040 的混色，加深下半部及輪廓線條等處部分的顏色。

4 掌握南瓜凹凸不平的感覺，以 060 畫出陰影。

5 南瓜右側也要疊上 060 畫出陰影，呈現立體感。

6 以 049 塗繪南瓜蒂頭，再以 040 塗繪從南瓜蒂頭冒出來的煙。

7 以用水暈開 030 的方式，將會照射到南瓜光線的衣服及頭髮塗色。

8 邊掌握南瓜凹凸不平的感覺，邊想像受光照射更強烈的區塊，手臂及手部同樣要塗上 030。

全身（陰影表現）

使用顏色　041　181　049　404　019　055　005　008　099　273

① 抹水後，以 041 塗繪肌膚，以 181 及 049 塗繪眼睛。不同於南瓜的光源，畫中人物還會照射到來自右上方的自然光，因此以較濃的 041 在肌膚畫出陰影。

② 以 404 畫出髮流。

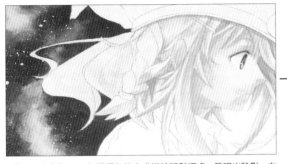

③ 以重疊 404 加深顏色的方式描繪頭髮深處，呈現出陰影。左側頭髮則為了與星空融合，不用畫出陰影。

④ 衣服同樣以 AD273 畫出陰影。蓬鬆的袖子則先抹水後再塗色，將顏色融合，呈現蓬鬆感。

⑤ 淡化光源與衣服陰影的邊界，但要注意別塗到南瓜的光源。

⑥ 以 019 塗繪褲子，並將褲子左側留白，才能與星空的顏色融合。

⑦ 取較濃的 019 將褲子顏色畫得更深，但要注意別讓背景的邊框變形。

⑧ 以 055 塗完皮帶後，再以 049 畫出陰影。皮帶左側無須畫陰影，保留較明亮的顏色。

9 以 005 塗繪鑰匙及鑰匙圈，並以 008 畫出陰影。

10 以 055 塗繪背包背帶，並以 049 畫出陰影。陰影顏色深又清晰，襯托出背帶的亮澤感。

11 分別以 181 及 008 塗繪領帶及名牌。會照射到南瓜光源的邊界處則以水暈開顏色，畫出漸層效果。

12 以 404 及 099 的混色將靠近星空的頭髮畫入深色陰影。

13 將步驟⑫的混色疊在變成陰影的頭髮上，突顯出有照射到光線的頭髮。

14 靠近星空的衣服同樣塗繪步驟⑫的混色，讓顏色與背景融合。

15 為了呈現出與照光處的差異，暈染邊界線並畫出漸層效果。

16 皮帶、褲子留白處同樣以步驟⑫的混色畫出陰影，讓顏色與背景的暗沉融合在一起。

帽子

使用顏色

181　040　030　010　060　241　035　055　008　404　099

① 用 181 塗繪從帽子飄出的煙。

② 為了呈現出煙在發亮的感覺，於帽子上方塗繪 181，並以水暈開。

③ 以 040 塗繪整頂帽子，並抹水輕輕暈開，呈現出柔軟布質。帽子左側須留白。

④ 布料拼接處則使用 030 及 010 的混色。

⑤ 以 040 及 060 的混色在帽子上畫出陰影。透過暈開、融合手法，呈現出帽子柔軟蓬鬆的感覺。

⑥ 以 241 塗繪補丁處，待顏色變乾後，再以 035 畫出陰影。

⑦ 帽子上的月形裝飾以 035 及 055 的混色塗繪，星形裝飾則以 181 塗繪。最後再以 008 畫出帽沿。

⑧ 和衣服及頭髮一樣，以 404 及 099 的混色，深深地塗繪帽子較靠近星空的區塊，讓顏色與背景融合。

背景③ 圖形表現

插畫範本 「ｉｍａｇｉｎｅ」　使用畫材：水彩色鉛筆（Supracolor Soft）
畫紙：康頌肯特紙（Canson Kent）

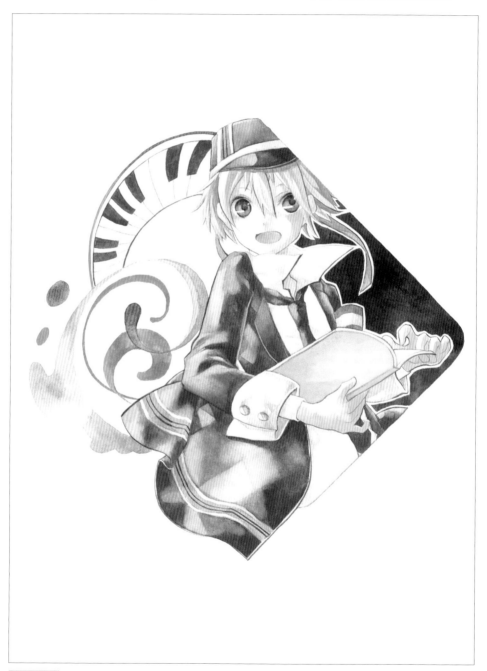

作者解說
如果要問設計背景是什麼的話，應該算是偏向音樂的題材。既然是音樂，就會聯想到作曲家，既然是作曲家，
就會聯想到充滿自信、自尊心強烈之人……我是在這樣不斷聯想的遊戲中完成此作品。

素描草圖

該背景系列作品設計成能將 3 幅畫縱列排放，因此我先決定了視線
及站立位置等定位，並盡可能地在此前提下呈現出律動。

底稿

書中大部分人物的表情都會讓人留下好人的印象，因此這裡刻意改變
成稍微有點自大傲慢的表情。

步驟索引

鋼琴（P128）

圖樣（P126）

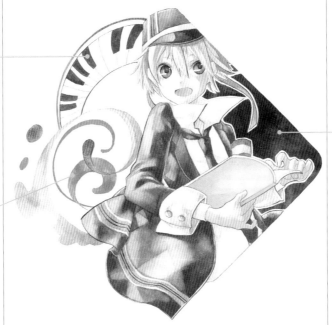

背景（P129）

圖樣

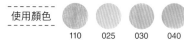
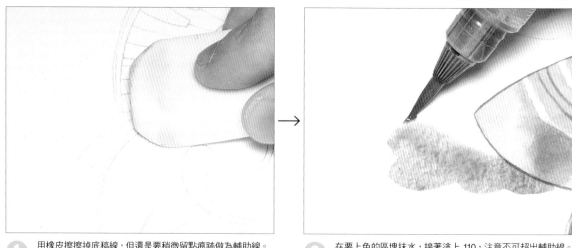

① 用橡皮擦擦掉底稿線，但還是要稍微留點痕跡做為輔助線。

② 在要上色的區塊抹水，接著塗上 110，注意不可超出輔助線。

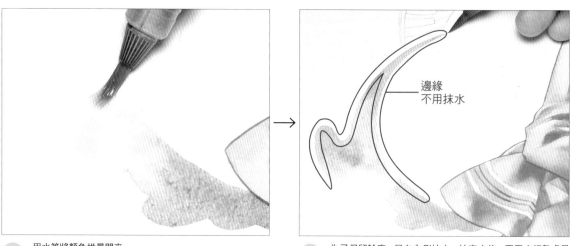

邊緣
不用抹水

③ 用水筆將顏色推暈開來。

④ 為了保留輪廓，只在內側抹水。抹完水後，再用水把數處暈開，呈現出顏色的細微差異。

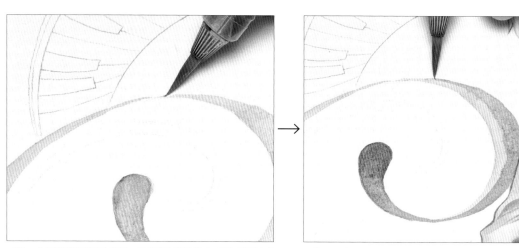

⑤ 為了避免運筆不好掌控，塗繪線條彎曲處時，可把紙張轉成好塗的方向。

⑥ 在部分區塊疊上 110，讓顏色帶點變化。

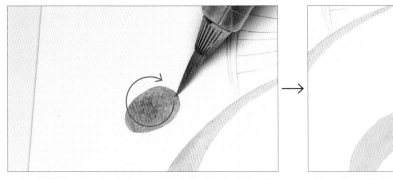

⑦ 塗繪橢圓形時，可使用水分較多的水筆，像是在畫圖一樣，一鼓作氣地塗完顏色。

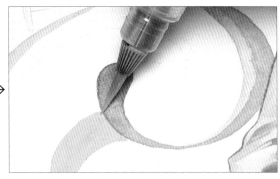

⑧ 用 025 塗繪內側的小圖樣。

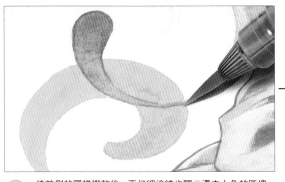

⑨ 待前側的圖樣變乾後，再仔細塗繪步驟⑧還未上色的區塊，注意顏色不可超線。

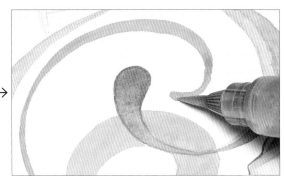

⑩ 以水筆筆尖取 030 畫出細曲線。

⑪ 以 030 塗繪另一個橢圓形。配色時無須堅持使用相同顏色，建議可選擇與其他題材相搭的顏色。

⑫ 在步驟⑧的圖樣中以 040 做些點綴。

⑬ 反覆用水筆取 040 做出融合、暈開的動作，描繪出水彩色鉛筆才能畫出的淡薄圖案。

⑭ 注意別讓邊緣線條歪斜，確保圖樣形狀不會變形，並在步驟⑨上色處畫出紋樣即完成。

鋼琴

① 先用 030 在鋼琴外側畫半條曲線。

暈染

② 接著從靠近帽子處以 110 拉出另一條曲線，用水暈開與步驟
①的曲線重疊處，讓顏色融合。

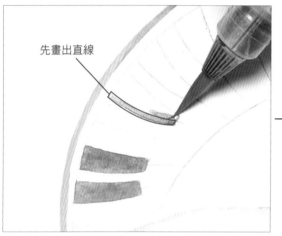

先畫出直線

③ 以 008 塗繪黑鍵。畫四邊形時，建議先畫出直線形狀，再把
中間塗滿。

④ 用水筆筆尖仔細塗繪，注意黑鍵的邊角不能呈現圓弧。

⑤ 先用 008 描出鋼琴鍵盤的弧形輪廓。運筆要輕，畫線時可轉
動紙張，讓塗繪過程更順手。

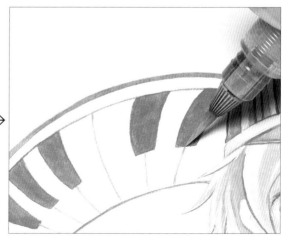

⑥ 用 005 畫出白鍵線條後即完成。

背景

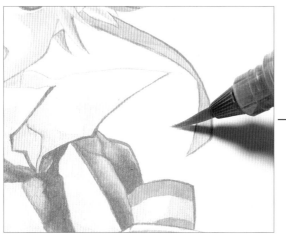

① 塗繪人物時會留白邊，因此要以靠近內側同時保留間隙的方式抹水。

② 與人物輪廓間空出間隙，上色時要記得留白邊，並以 140 及 120 的混色將整個區域塗滿。

③ 作業過程中，要注意抹水的範圍，避免顏色滲到白邊。

④ 為了讓背景顏色均勻、色調清晰，要等顏色變乾後，再取更濃的步驟②的混色於背景疊色。

⑤ 塗繪細節處勿抹太多水，與其說是塗色，反而更像是用水筆筆尖「描繪」，小心地疊上顏色。

⑥ 內側的背景也以相同方式塗繪。考量顏色的協調性後，決定將左邊的背景直接留白。

思考構圖時的重點

影響插畫有無吸引力的重點之一在於「構圖」。
這裡會舉人物插畫（P34）為範例，
介紹古島老師平時較著重的構圖思考法。

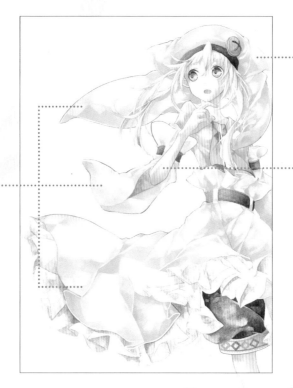

POINT❶

為了讓畫面產生動感，刻意將
人物配置在右側而非正中央，
在視線的延伸處做出空間，讓
人物的心境看起來更有韻味。

POINT❸

可以加大帽子、袖子、衣襬
的律動感，或是讓形狀變
形，避免輪廓落在同一直線
上使得畫面停滯不前。

POINT❷

為手畫出表情，以增加作品提
供的資訊量，同時也為人物的
心境表現增添深度。

NG 人物毫無動感

人物直直站立，因此毫無動感，從整體輪廓來看，
左右線條相當接近。畫面雖然沉穩，但卻無法吸
引目光，亦無法感受到人物的性格。手藏在身後
則讓人物看起來更加乏善可陳。

NG 律動太過一致

畫面中雖然有畫出風吹，手部也帶有表情，增加
了不少訊息量。但畫面左側的帽子、袖子、衣襬
長度正好落在同一垂直線上，讓畫面律動變得
僵硬。若讓長度有長有短，甚至部分超出畫面的
話，將能讓作品更加生動。

Chapter 3

應用篇

與手繪畫材組合

這裡要向各位介紹，古島老師將水彩色鉛筆與其他手繪畫材搭配組合的原創塗法。

插畫範本 「明天的」

使用畫材：水彩色鉛筆（Supracolor Soft）、
　　　　　Copic 麥克筆、Pentel 卡式毛筆
畫紙：天狼星紙（Sirius）

作者解說

疲累時，就休息一下吧……想要畫出這樣的
溫柔心境。用 Copic 麥克筆打底後容易上色
描繪，同時還能呈現出真實感。另外，我也
利用顏色融合表現極佳的卡式毛筆，在作品
中做了些許不同的嘗試。

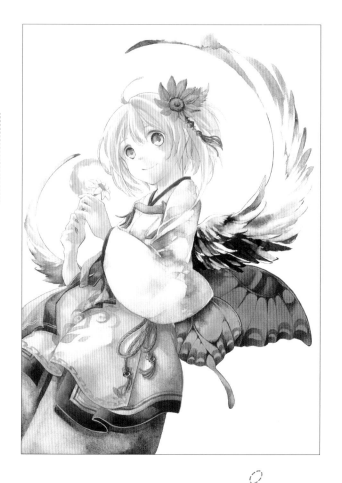

步驟索引

向日葵（P134）

和服（P140）

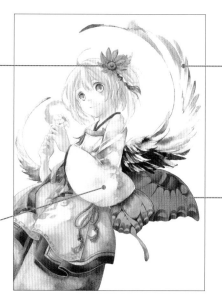

鳥翅膀（P144）

蝴蝶翅膀（P136）

Copic 麥克筆

Copic 系列中的人氣產品。顏色數量多，2 種筆頭的組合能創造出更多元的表現。

Copic 麥克筆補充墨水

Copic 麥克筆的補充墨水。請購買與 Copic 麥克筆相同色號的墨水。

Pentel 卡式毛筆（極細）

毛筆類型的筆款，能用來描繪毛髮或點綴陰影。容易呈現出飛白效果，適合使用在想要呈現出隨心所欲的感覺時。

Pentel 卡式毛筆（淡墨）

初次想以毛筆塗繪插畫時，建議各位選擇能在灰色到黑色區間調整顏色濃度的淡墨款。

搭配畫材時的重點

水彩色鉛筆與其他手繪畫材搭配性極佳，呈現也相當多元。
這裡介紹了古島老師青睞的 Copic 麥克筆、卡式毛筆的特色，以及與水彩色鉛筆搭配時的塗繪重點。

Copic 麥克筆×水彩色鉛筆

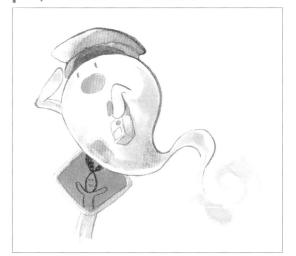

與水彩色鉛筆相比，Copic 麥克筆更具透明感、飽和度更高，用來描繪帶透視感的事物或鮮明色調時的效果非常好。另外，先以 Copic 麥克筆打底的話，就能讓水彩色鉛筆的顏色更為均勻，用水筆塗色時顏色也比較不容易整個混在一起，因此適合用來描繪細膩紋樣。

卡式毛筆×水彩色鉛筆

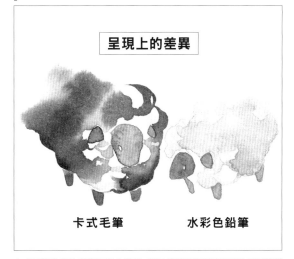

呈現上的差異

卡式毛筆　　　　水彩色鉛筆

卡式毛筆的墨汁非常好用水推開，除了能簡單透過暈開手法呈現蓬鬆感之外，還能運用容易融合的特性描繪紋樣及背景，算是能夠呈現多元風格的畫材。卡式毛筆在使用上不僅能直接塗色，還能用水筆取毛筆筆尖的墨汁上色，藉此調節顏色濃淡。變乾後同樣很容易溶於水，因此必須完成所有的水彩色鉛筆作業後，再使用毛筆。

向日葵

055　049　001　010　0（無色調和用）　BG11　Y17

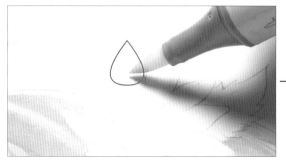

1 用 0 號 Copic 塗繪花瓣中間到尖端區塊。0 號 Copic 就像是水彩色鉛筆中的水筆一樣，使用在想要做出暈染效果的時候。

2 以 BG11 的 Copic 麥克筆，用刷拂筆尖的方式，從花瓣尖端朝根部方向塗繪。

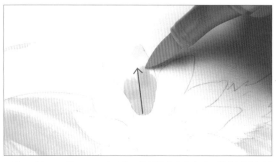

3 以 Y17 的 Copic 麥克筆，用刷拂筆尖的方式，從花瓣根部朝尖端方向塗繪。

4 在步驟**2**與**3**的交界處塗上 0 號 Copic，將顏色暈開。

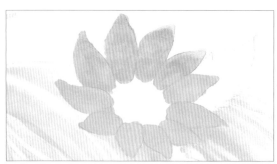

5 其他花瓣也以步驟**1**～**4**的方式上色，注意別把所有花瓣都塗上 BG11，只有靠近光源的花瓣才須在尖端處塗繪 BG11。

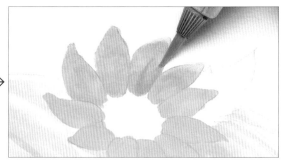

6 以 055 描繪花瓣中的線條。感覺就像是從花瓣中間朝外側畫出直線。花瓣陰影處同樣要畫線，才能呈現出立體感。

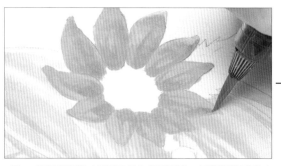

7 剩餘的花瓣也以步驟**6**的方式畫出線條。每瓣花瓣的線條力道有強有弱，讓作品更加自然。

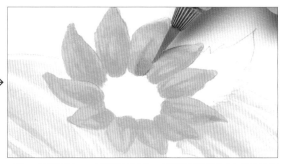

8 接著再以 049 強調花瓣線條。相鄰花瓣的邊界線同樣要使用較深的顏色，藉此呈現出立體感。

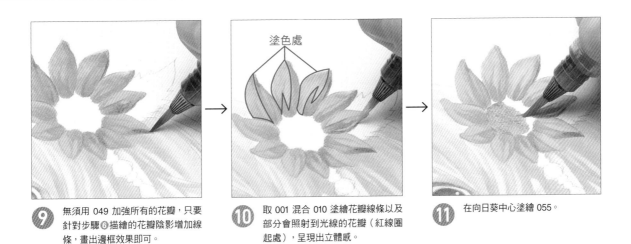

⑨ 無須用 049 加強所有的花瓣，只要針對步驟❻描繪的花瓣陰影增加線條，畫出邊框效果即可。

⑩ 取 001 混合 010 塗繪花瓣線條以及部分會照射到光線的花瓣（紅線圈起處），呈現出立體感。

⑪ 在向日葵中心塗繪 055。

塗色處

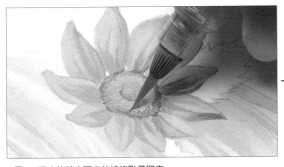

⑫ 以 049 在向日葵中心畫圓。為了呈現中間凹陷的效果，須加粗靠近陰影方向的線條。圓中間則稍微用水暈開。

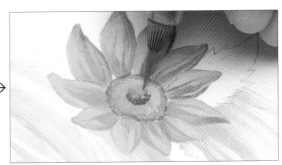

⑬ 用水筆取 049，以由內朝外的方式畫出短線，圍起向日葵的中心。

⑭ 用水筆將步驟⑬的線條點暈開來。

⑮ 在步驟⑫向日葵凹陷處陰影的上方點上 049，更加強調向日葵的陰影。

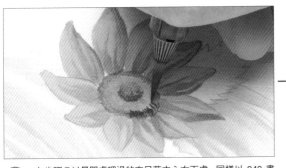

⑯ 在步驟⑭以暈開處理過的向日葵中心右下處，同樣以 049 畫出短線，呈現陰影。

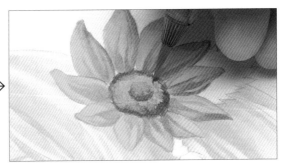

⑰ 最後再將整個向日葵中心點上 055，做出表面凹凸不平的效果。

蝴蝶翅膀

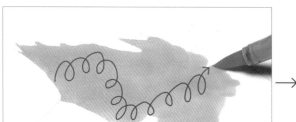

1 用 R02 的 Copic 塗滿上面的翅膀。用 Copic 塗繪較大範圍時，可讓筆尖貼在紙面上，並用畫圈圈的方式塗滿顏色，這樣顏色會較為均勻。

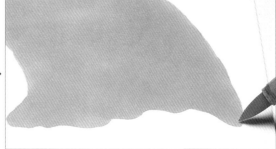

2 用 R02 的 Copic 一鼓作氣地塗完整塊翅膀。這時就算顏色有些不均，也能在事後調整，因此上色時不用太過擔心。

3 接著用 R20 的 Copic 塗滿下面的翅膀。

4 作業方式與步驟❷一樣，注意細節處別超線，並一鼓作氣地塗滿顏色。

5 用水筆筆尖取 045 在上面的翅膀畫出輪廓。描繪曲線時，可轉動紙張方向，讓塗繪過程更順手。

6 取較淡的 407，描繪翅膀紋樣的主線。

7 配合翅膀下方的波浪形狀，以 407 畫出放射狀的主線。在 Copic 的顏色上塗繪水彩色鉛筆的話，顏色會滲入不易消失，因此畫線時，務必要特別謹慎小心。

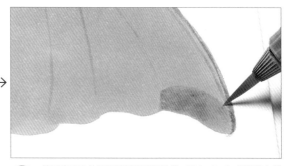

8 使用步驟❻的顏色描繪出翅膀紋樣。要在 Copic 的顏色上塗色時，顏料會快速滲入，使顏色變淡，因此一開始要先塗深色。

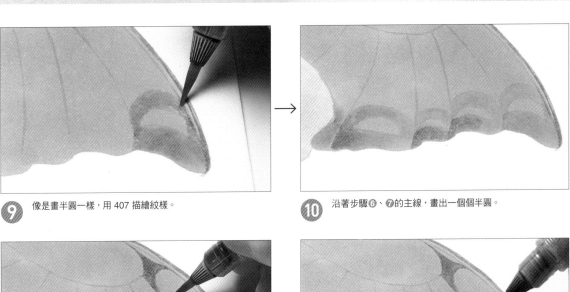

⑨ 像是畫半圓一樣，用 407 描繪紋樣。

⑩ 沿著步驟❻、❼的主線，畫出一個個半圓。

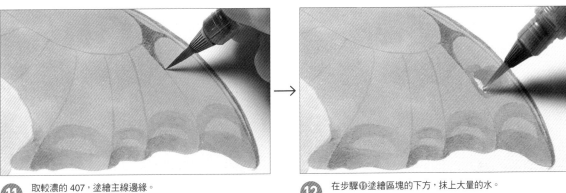

⑪ 取較濃的 407，塗繪主線邊緣。

⑫ 在步驟⑪塗繪區塊的下方，抹上大量的水。

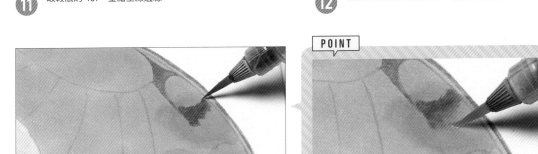

⑬ 在步驟⑫的抹水處上色，用像是朝下刷拂的方式塗色。

POINT

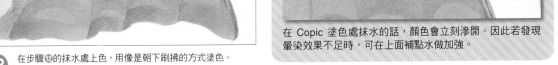

在 Copic 塗色處抹水的話，顏色會立刻滲開。因此若發現暈染效果不足時，可在上面補點水做加強。

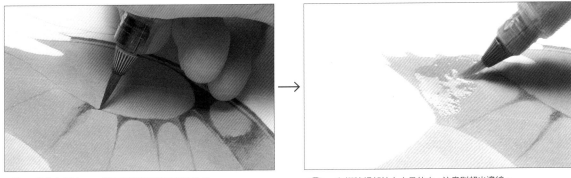

⑭ 沿著主線以 407 描繪出邊緣帶點弧度的紋樣。

⑮ 在翅膀根部抹上大量的水，注意別超出邊線。

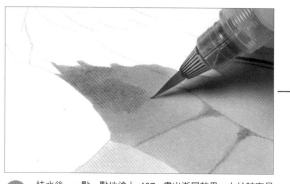

⑯ 抹水後，一點一點地塗上 407，畫出漸層效果。由於較容易留下筆跡，因此塗色時要慢慢、小心地進行，不要一鼓作氣塗完。

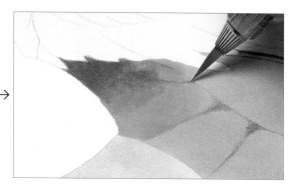

⑰ 趁水還沒乾掉前，畫出還沒畫的主線。這樣就能畫出比其他主線稍微模糊的線條。

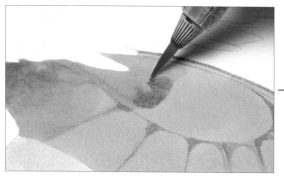

⑱ 抹上大量的水，並朝著想要暈染的方向刷拂水筆，塗上顏色。

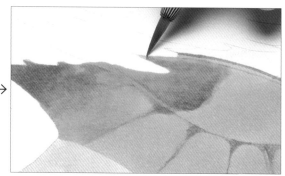

⑲ 用水筆筆尖塗繪細節處，注意不要超線畫到其他區塊。

⑳ 接著再補足紋樣。想要清晰呈現形狀時，不用補水，直接上色即可。水量較少時容易留下筆跡，因此要加快上色速度。

㉑ 在下方紋樣的上半部抹水，輕輕畫上 407。

㉒ 接著再抹上更多水，用水筆將水推開，讓顏色融合。

㉓ 在翅膀下方的紋樣疊上 407，讓感覺更加生動。

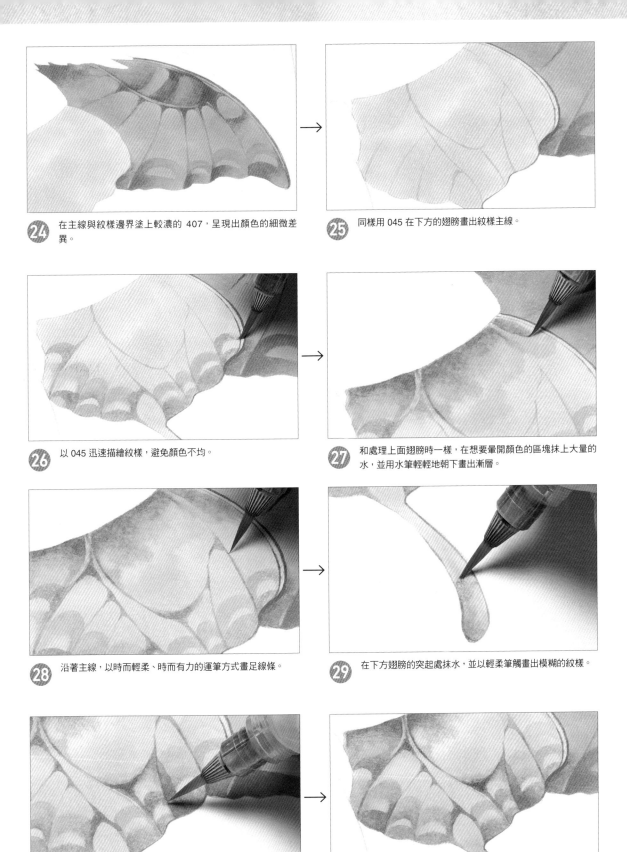

24 在主線與紋樣邊界塗上較濃的 407，呈現出顏色的細微差異。

25 同樣用 045 在下方的翅膀畫出紋樣主線。

26 以 045 迅速描繪紋樣，避免顏色不均。

27 和處理上面翅膀時一樣，在想要暈開顏色的區塊抹上大量的水，並用水筆輕輕地朝下畫出漸層。

28 沿著主線，以時而輕柔、時而有力的運筆方式畫足線條。

29 在下方翅膀的突起處抹水，並以輕柔筆觸畫出模糊的紋樣。

30 用 110 在紋樣上方畫些點綴。

31 形成陰影的深處、以及顏色較少色調略顯不足的地方，同樣用 110 做點綴，即完成。

和服

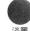

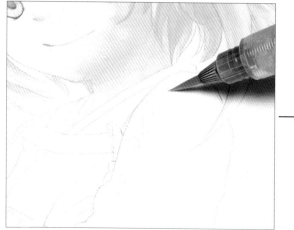

① 在會照射到光線的亮處抹水，塗繪 AD131。

② 接著在胸口處抹水，注意不要抹到超過上色區域的地方。

③ 用淡墨色的 Pentel 卡式毛筆在衣服皺褶等陰影處塗色。筆壓太重會讓墨汁過量，因此輕輕按壓即可。

④ 將步驟③的顏色以水筆薄薄地推開。

⑤ 用水筆將顏色推至領子處。由於墨汁很容易融在一塊，因此在塗繪領子等細節處時，建議不要直接上墨色，而是以用水推開的方式調整顏色。

POINT

想取毛筆的墨汁塗淡色時，除了用水筆推開墨汁的方法外，還可直接以水筆沾取毛筆筆尖的墨汁做塗繪。

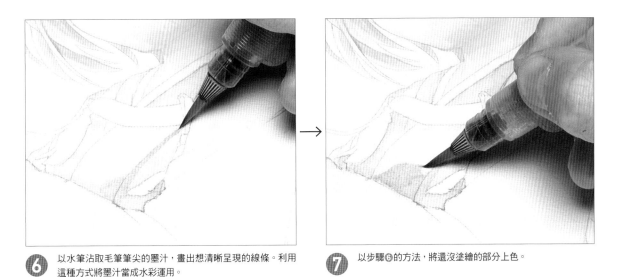

⑥ 以水筆沾取毛筆筆尖的墨汁，畫出想清晰呈現的線條。利用這種方式將墨汁當成水彩運用。

⑦ 以步驟⑥的方法，將還沒塗繪的部分上色。

⑧ 待顏色變乾後，用水筆暈開步驟⑦的區塊。邊掌握整體協調性，邊決定暈開的範圍。

⑨ 在較前方的袖子抹水。

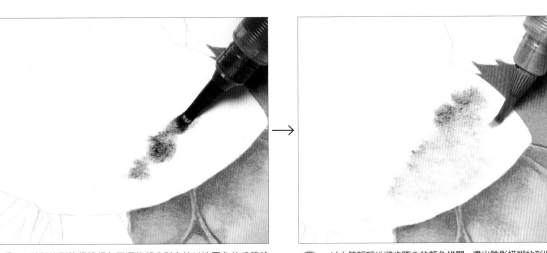

⑩ 針對陰影等想讓顏色更深的部分則直接以淡墨色的毛筆塗色，加大顏色範圍。

⑪ 以水筆輕輕地將步驟⑩的顏色推開，畫出陰影模糊的形狀。

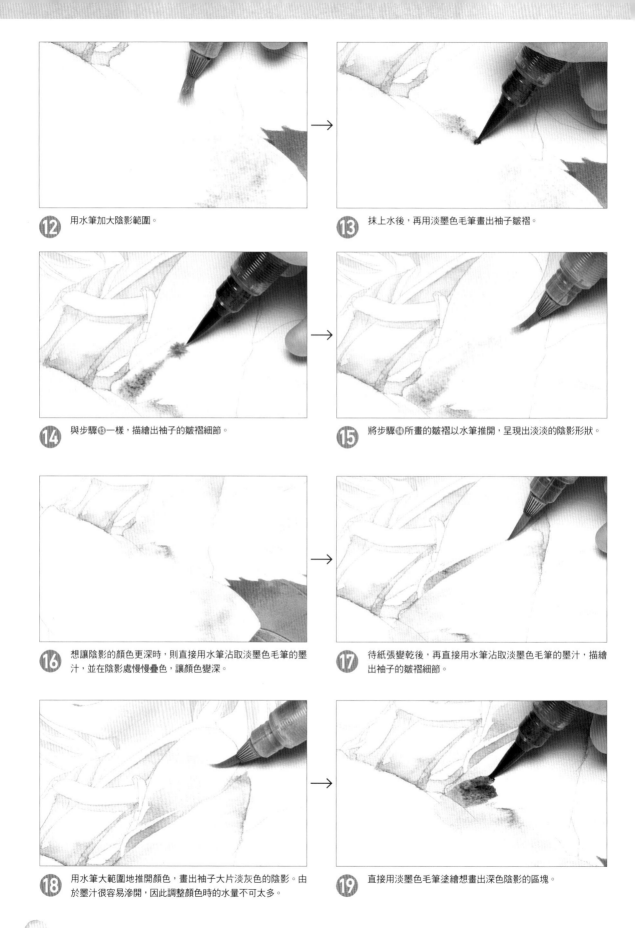

⑫ 用水筆加大陰影範圍。

⑬ 抹上水後，再用淡墨色毛筆畫出袖子皺褶。

⑭ 與步驟⑬一樣，描繪出袖子的皺褶細節。

⑮ 將步驟⑭所畫的皺褶以水筆推開，呈現出淡淡的陰影形狀。

⑯ 想讓陰影的顏色更深時，則直接用水筆沾取淡墨色毛筆的墨汁，並在陰影處慢慢疊色，讓顏色變深。

⑰ 待紙張變乾後，再直接用水筆沾取淡墨色毛筆的墨汁，描繪出袖子的皺褶細節。

⑱ 用水筆大範圍地推開顏色，畫出袖子大片淡灰色的陰影。由於墨汁很容易滲開，因此調整顏色時的水量不可太多。

⑲ 直接用淡墨色毛筆塗繪想畫出深色陰影的區塊。

20 用水筆將步驟⑲的顏色推開。顏色往上慢慢變淡，為陰影加入濃淡效果。

21 重覆步驟⑲、⑳的作業，將其他部分的陰影畫深，並在上方抹水。透過這樣的方式能呈現出顏色模糊變白的效果。

22 用水筆沾取淡墨色毛筆的墨汁，在皺褶四周描繪出陰影細節。

23 描繪較細的陰影形狀時，可運用菱形等幾何圖形的紋樣。以這種方式描繪出來的陰影區塊能夠呈現出凹凸不平的感覺，讓皺褶產生立體感。

24 若覺得部分區塊的陰影顏色太深時，可用水筆暈開，邊確認整體色調，邊進行微調。下方的袖子同樣補畫上幾何圖形的陰影。

25 用水筆沾取淡墨色毛筆的墨汁，在袖子凹陷處畫出淡淡的陰影。

26 最後用水筆將步驟㉕的陰影推開後，即完成。若陰影面積太大反而會有失生動，因此務必留下未畫陰影的空白處。

鳥翅膀

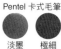

① 沿著底稿的羽毛形狀，用淡墨色毛筆從翅膀根部畫出羽毛。

② 確認墨汁上色的部分以及留白處的協調性，同時注意羽毛的形狀，以墨汁調整上色的面積。

③ 用水筆暈開羽毛邊緣的部分顏色。沾水過多會讓墨汁擴散開來，因此務必控制水量。

④ 重覆步驟①～③的作業，將第 2、第 3 層的羽毛上色。描繪羽毛時，可想成是在畫眉月的形狀。

⑤ 在第 3 層羽毛留白處抹上薄薄一層水，接著用淡墨色毛筆畫出羽毛形狀。抹水會把顏色推開變模糊，因此調整形狀的同時，還要留意羽毛層次。

⑥ 以水筆將步驟⑤的顏色往下推開，並直接用水筆描繪出羽毛形狀。

⑦ 點綴用的大片翅膀則是用按壓淡墨色毛筆的方式畫出粗線，接著再以水筆推開顏色。

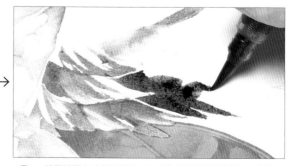

⑧ 按壓淡墨色毛筆的筆管，在毛筆充滿墨汁的狀態下，於留白處畫出羽毛。

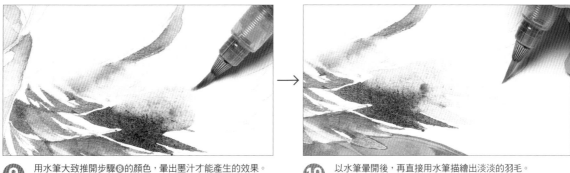

⑨ 用水筆大致推開步驟⑧的顏色，暈出墨汁才能產生的效果。

⑩ 以水筆暈開後，再直接用水筆描繪出淡淡的羽毛。

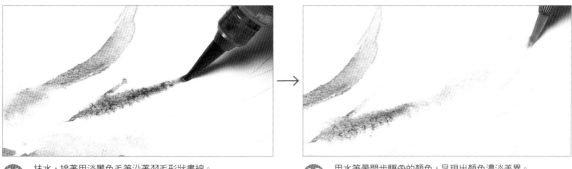

⑪ 抹水，接著用淡墨色毛筆沿著羽毛形狀畫線。

⑫ 用水筆暈開步驟⑪的顏色，呈現出顏色濃淡差異。

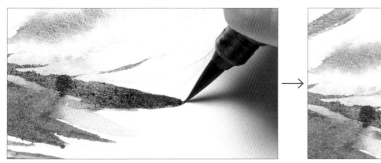

⑬ 為了讓步驟⑪、⑫的顏色及形狀更加生動，待紙張變乾後，再直接用淡墨色毛筆畫出羽毛形狀。

⑭ 為了呈現出顏色濃淡差異，用水筆沾取淡墨色毛筆的墨汁，接著用水筆上的淡灰色描繪出羽毛形狀。

⑮ 每層羽毛的邊界線則用淡墨色毛筆畫出較深的線條。

⑯ 待整體變乾後，再用淡墨色毛筆疊色，強調出羽毛的層次感，並做出濃淡差異的點綴。

⑰ 為了讓羽毛層次更加鮮明，接著用極細毛筆加深部分羽毛的顏色。

⑱ 以像是排列眉月的方式，描繪出羽毛形狀。

⑲ 用水暈開步驟⑱中的某些羽毛，畫出漸層效果。

⑳ 在最上層的羽毛抹上薄薄一層水，接著用極細毛筆點出顏色，呈現羽毛的蓬鬆感。

㉑ 步驟⑳的顏色不用塗得太均勻，只須特別強調想清晰呈現出陰影的區塊。保留暈開的部分才能讓整個翅膀更加協調。

㉒ 用水筆沾取淡墨色毛筆的墨汁，沿著底稿在羽毛陰影處上一層淡淡的顏色。

㉓ 待顏色變乾後，再沿著底稿，用淡墨色毛筆描繪出羽毛末端的陰影。

㉔ 以淡墨色毛筆描繪較前方的羽毛邊界線。利用筆尖畫出圓弧狀。

㉕ 為了讓羽毛顏色更加生動，直接用水筆沾取淡墨色毛筆的墨汁，在會照到光線的羽毛上塗色，並沿著羽毛輪廓畫出淡灰色線條。

㉖ 擦掉底稿線條後,在羽毛上方的輪廓抹水。由於羽毛末端的形狀要很清晰不可模糊,因此要避開此區域。

㉗ 趁水還沒乾掉前,用淡墨色毛筆沿著輪廓一鼓作氣地畫出羽毛線條。

㉘ 只有抹水區塊的輪廓顏色會被推開,能為畫面帶來點綴效果。

㉙ 於顏色暈開的羽毛區塊再抹水,並以淡墨色毛筆點上一些顏色,讓畫面更加有趣。

㉚ 這個部分的羽毛形狀要很清楚,針對顏色模糊、看不太出形狀的部分,就要以淡墨色毛筆筆尖在羽毛邊緣畫粗線。

㉛ 用水筆沾取 099,在會照射到光線的羽毛處畫出紫色主線。

㉜ 擦掉為了畫線所保留的底稿線條後,即完成右邊的翅膀塗繪作業。

㉝ 為了避免畫面太沉重,左邊的翅膀避免使用深色,改以水筆沾取淡墨色毛筆的墨汁,畫出薄薄的淡灰色。塗繪步驟與右邊的翅膀相同。

使用影像編輯軟體修正插畫

接下來將介紹如何透過影像編輯軟體，
讓掃描後的手繪插畫「恢復漂亮狀態」，
以及「藉由補上顏色讓呈現出來的感覺更多元」的方法。

為何需要修正？

以掃描機將手繪插畫掃描成電子檔後，有時會出現無法完整呈現色調或濃淡的情況，使顏色與原本的插畫有所出入。透過影像編輯軟體修正，除了能讓色調更接近原畫外，還可增加細節紋樣，完成一幅更高品質的作品。

部分讀者或許不是很喜歡「將手繪插畫做數位修正」，但只要將修正視為一種「手段」，而非「掩飾敷衍」的方法，就能讓作品充滿更多可能性。就請各位先了解如何讓插畫更接近心中理想的修正方法吧。

修正前後的差異

修正前

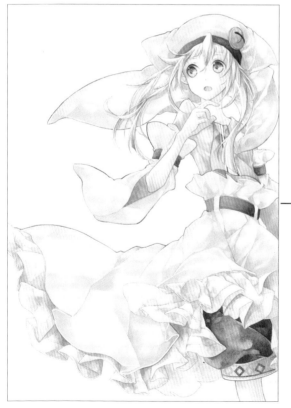

辛苦手繪的作品失去既有色調，濃淡毫無生動效果可言。色彩艷度不佳，留下整體暗淡的感覺。

修正後

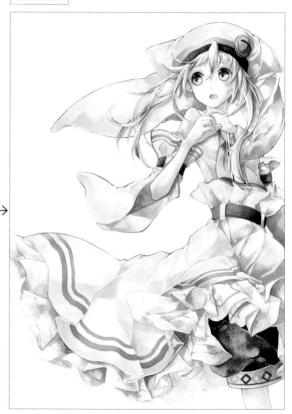

更接近手繪插畫的色調，同時展現濃淡差異。另更追加原畫上沒有的衣服紋樣，提高作品的整體品質。

修正所須工具

影像加工軟體
本書使用的軟體為「Adobe Photoshop Elements 15」，但其他插畫軟體亦有相同功能。

電腦
桌上型電腦或筆記型電腦皆可進行數位修正作業。各位無須專程購買新品，只要使用自己熟悉的電腦即可。

繪圖板
電腦繪圖時的必備工具。繪圖板能畫出滑鼠無法描繪的細節處及漂亮線條，感覺就像是用鉛筆描繪般輕鬆。

掃描機
將手繪插畫掃描成數位檔案。

設定

筆刷

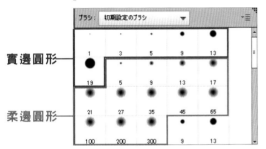

實邊圓形
柔邊圓形

本書會使用預設值中的「實邊圓形」與「柔邊圓形」。「實邊圓形」的輪廓清晰，「柔邊圓形」則有暈染變模糊的感覺。

指尖工具

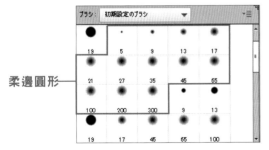

柔邊圓形

指尖工具是能夠做出用手指推開顏色的效果的變形工具，可以變更「強度」的方式調整顏色推移程度。本書使用的是軟體預設值中的「柔邊圓形」。

圖層

圖層是指影像的每個結構層。數位軟體就是透過重疊圖層，在每個圖層上色或畫線。另外，圖層中的「模式」能夠做顏色調整及疊色等各種修正。

Lesson 1

調整匯入影像①（曲線）

首先來調整插畫匯入電腦後的色調。

① 以掃描機匯入的插畫影像

原畫

掃描檔

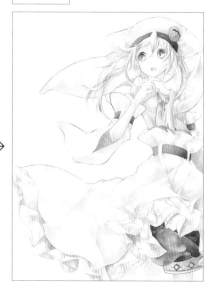

由於分了幾次將插畫匯入電腦中，因此背景的白底出現銜接縫隙。此外，匯入檔的顏色又比原畫更淡，顏色表現上缺乏生動感。

② 以曲線做調整

從功能列中選取〔影像〕→〔調整〕→〔曲線〕。

陰影

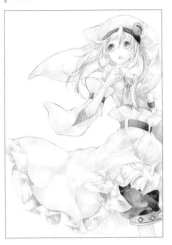

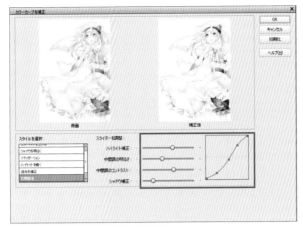

從〔曲線〕中減少〔陰影〕設定值（滑桿向左移），就能讓顏色較深處更清晰。

亮部

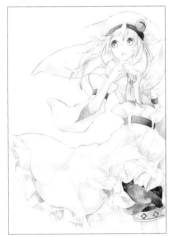

↓

→

從〔曲線〕中增加〔亮部〕設定值（滑桿向右移），整幅作品就會變明亮。若發現畫紙本身的凹凸情況有形成陰影時，則可慢慢增加數字，在顏色不失真的前提下，減輕凹凸情況。

中間調對比

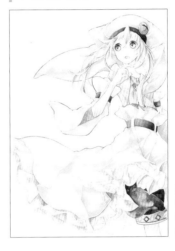

雖然能改變對比呈現，但調整過度有可能會失去原本的色調，建議各位邊觀察邊做微調。

③ 用橡皮擦讓背景變漂亮

修改後

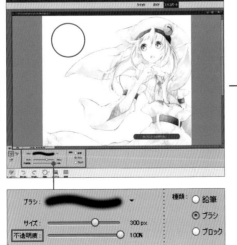

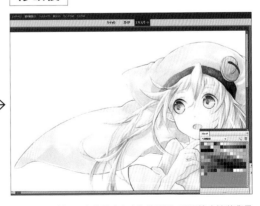

若會在意畫紙白色背景畫中產生的陰影，可用橡皮擦將背景擦乾淨。不透明度設定 100％時，顏色太白反而會出現插圖飄浮起來的感覺，因此可將橡皮擦不透明度設定為 20％左右，並用大尺寸的筆刷稍微消除陰影較明顯的區塊。

Lesson 2　調整匯入影像②（線性加深）

掃描後的插畫顏色太淡、調整曲線的效果不佳時，就可以選擇「線性加深」修正工具。

① 建立線性加深圖層

新增圖層，並在圖層選單中的「線性加深」做設定。「線性加深」能夠提高既有色調的整體濃度。

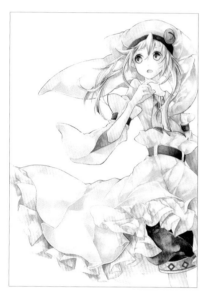

② 在插畫上塗色

【使用顏色】

整個塗上帶灰的粉紅色。塗灰色的話，除了能保留匯入時顏色，還讓色彩更加生動。塗上紅色或黃色時，則能讓整體色調更加一致。我個人雖然較推薦接近灰色的紅、黃色系，但各位不妨跳脫原畫的色調侷限，選擇自己喜愛的顏色。

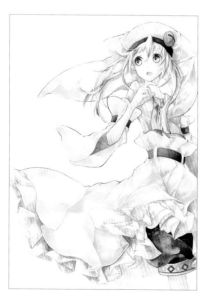

③ 調整亮度、色調

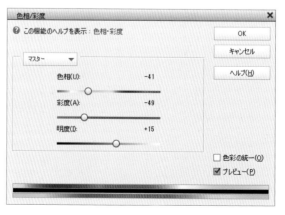

從功能列中選取〔影像〕→〔調整〕→〔色相／飽和度〕，調整成自己喜愛的明亮度及色調。

顏色復原①（色彩增值）

Lesson 3

當掃描使得色調失真變白時，可新增「色彩增值」圖層來重現原本的顏色。

① 建立色彩增值圖層

新增圖層，並在圖層選單中的「色彩增值」做設定。「色彩增值」能夠直接穿透下方圖層的線條或顏色。

② 從上疊色

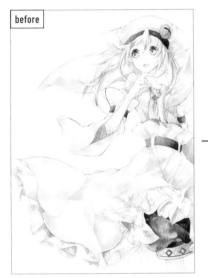

before

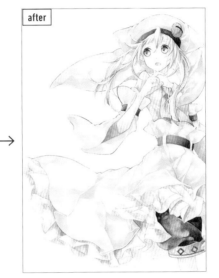

after

掃描後帽子與袖子的淡黃色變得不明顯。

【使用顏色】

從色票中選擇【使用顏色】，並以筆刷（P149）在黃色消失的區塊塗色。

③ 融合顏色

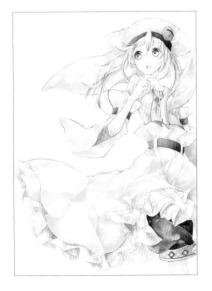

只做到步驟②的話會讓顏色太過強烈，因此可從選單中，將「色彩增值」的不透明度降至 50%，讓顏色更加融合。

顏色復原② (柔光)

Lesson 4

掃描後的檔案顏色雖然一致，但卻失去原畫本身的艷度，整體相當暗淡⋯⋯。
這時可以使用「柔光」，提高上色處的明亮度。

① 建立柔光圖層

新增圖層，並在圖層選單中的「柔光」做設定。「柔光」能讓下方的圖層線條或顏色色調變明亮。此外，亦可運用在發光表現上。

② 疊色

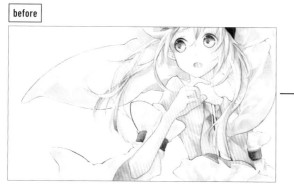

before

飽和度比原畫差，顏色變灰變暗淡。

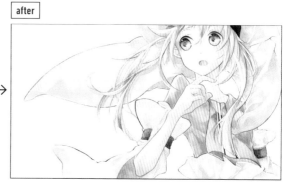

after

【使用顏色】

從色票中選擇【使用顏色】，並以筆刷（P149）在衣服淡咖啡色處上色。

③ 調整色相／飽和度

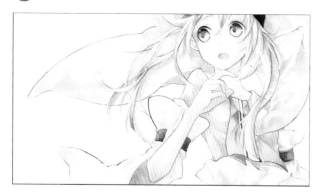

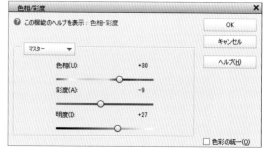

從功能列中選取〔影像〕→〔調整〕→〔色相／飽和度〕，讓色調更接近原畫。

顏色復原③（顏色）

Lesson 5

當插畫掃描後嚴重變色，「色彩增值」及「柔光」已經無法補救時，則可選擇「顏色」做強制調整。

① 建立顏色圖層

新增圖層，並在圖層選單中的「顏色」做設定。
「顏色」能讓下方的圖層線條或顏色變成設定色。

② 調整顏色

before

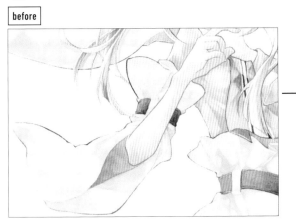

掃描後，衣服的翡翠綠色變得稍微偏藍。

after

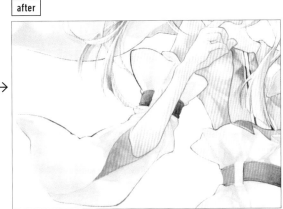

【使用顏色】

從色票中選擇【使用顏色】，並以筆刷（P149）在衣服顏色較深處上色。光是這樣會讓顏色看起來不自然，因此還須以不透明度降至 30%的橡皮擦做部分擦拭，讓顏色融合。

③ 調整顏色不自然處

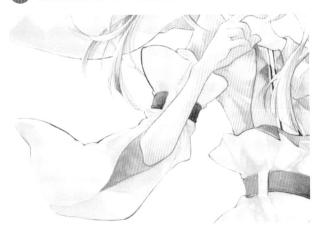

稍微降低圖層不透明度（這裡的設定是 55%），減少顏色看起來不自然的感覺。

Lesson 6

加入陰影

這裡要從修正色調的技巧中，更深入地透過「色彩增值」進行疊色，呈現出手繪插畫所沒有的既銳利又帶透明感的陰影。

① 建立色彩增值圖層

新增圖層，並在圖層選單中的「色彩增值」做設定。

② 增加陰影

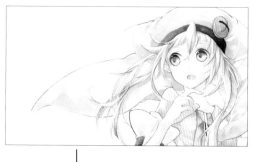

這是加工前的插畫。雖然帶有手繪插畫才有的柔和表現，但以 CG 為主流的卡漫插畫會讓人物陰影變銳利以呈現出存在感。這次的風格較偏向後者。

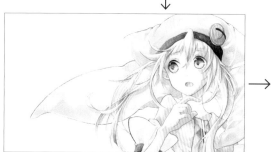

【使用顏色】

從色票中選擇【使用顏色】，並以筆刷（P149）在人物臉部、手臂等肌膚陰影處疊色。

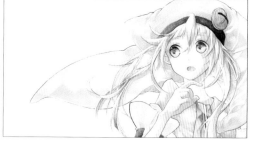

若色調太強時，則可搭配使用筆刷（P149）、橡皮擦（P151）、指尖工具（P149），將銳利處及暈染處的陰影做增減，從色彩增值選項中調整疊色。

③ 調整色相／飽和度

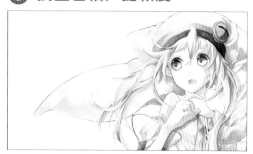

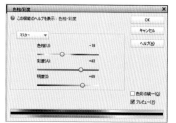

從功能列中選取〔影像〕→〔調整〕→〔色相／飽和度〕，調整成自然色調。數位軟體能夠自由地變更或重新調整顏色，透過多方嘗試，還能找到出乎意料之外的漂亮呈現。

Lesson 7　追加紋樣

利用增添陰影的方式，還能事後補強衣服上的紋樣。藉由融合處理，讓顏色呈現更加自然。

① 描繪紋樣

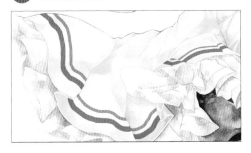

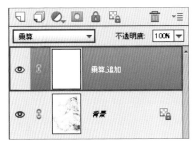

新增圖層，並在圖層選單中選擇「色彩增值」後，再以筆刷在衣服上描繪紋樣。沿著衣服皺褶變化線條能讓感覺更自然。

② 以橡皮擦淡化顏色

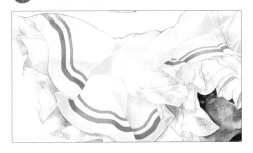

將橡皮擦不透明度設定為 30%，將手繪插畫較明亮的部分（顏色較不深的部分）一點一點慢慢淡化。

③ 複製圖層調整輪廓

在描繪完紋樣的圖層按右鍵，複製圖層。選擇複製的圖層，並從功能列中選取〔群組〕→〔樣式〕→〔輪廓〕。

選擇輪廓後，紋樣的輪廓會呈現出塗水彩般的邊界效果。

將輪廓圖層的不透明度降至 60%，調整顏色的協調表現。

以下彙整了古島老師曾被問過，
同時也是大家常會有的疑問。

Q1 第一次買水彩色鉛筆時，應該要買幾色比較好？

A 雖然一般市售也有 12 色等的商品組合，但其實可以選擇單買「白＋黑」＋「想畫的對象物（人物、動物等）所須的顏色」＋「自己喜歡的顏色」，一開始就使用自己塗了會喜歡的顏色，能讓作畫心情更愉快。舉例來說，若想說「來畫女生吧！」的時候，只要有白、黑、肌膚使用色、頭髮顏色、眼睛顏色、自己喜愛的顏色這 6 種色，就能透過混色做出各種顏色變化。

Q2 不用水彩，改用水彩色鉛筆的優點是什麼？

A 最大的優點在於顏色數量。水彩色鉛筆的顏色多達 100 種以上，不用混色就能找到自己喜愛的顏色，可說非常方便。此外，就算直接在筆芯上做混色，只要削掉變乾的筆芯，就能恢復成原本的顏色。除了無須使用到調色盤的便利性外，書中介紹的各種運用技巧也是水彩色鉛筆的魅力之處。

Q3 水筆有分大、中、小尺寸，什麼時候該用什麼尺寸的水筆呢？

A 用水量較多時就使用較大支的水筆，塗繪細節時則建議使用細水筆。對我而言，塗繪的內容會有較多細小的裝飾品，因此主要都是使用細水筆。想塗繪大範圍時，用細水筆反覆上色容易傷到紙張，這時就要使用大型或中型水筆。

Q4 以水筆塗色時很難調節水量。請問有什麼訣竅嗎？

A 筆尖補充完水後，先在面紙上輕輕地畫個 1、2 下，能讓上色變得更輕鬆。各種技法的訣竅不同，各位不妨邊試塗邊找出自己好作業的方法。

Q5 該如何保存調好的顏色？

A 在調色盤上調色時，只要放在通風良好處讓顏色充分變乾，之後都還能將顏色溶解做使用。不過直接在筆芯上混合的顏色無法保存，因此不妨製作色卡，記錄自己混了哪些顏色。

Q6 該如何決定配色？

A 基本上我會先選出自己喜歡的顏色做為重點色，並從整體印象來決定「咖啡色」、「灰色」、「黑色」、「白色」4 種顏色的比例。中世紀奇幻作品的世界觀設定為咖啡色；若帶有現代風則會是飽和度較低的灰色；要有帥氣的感覺就會選擇黑色；若想呈現柔和奇特的感覺時，就會使用較多的白色。另外，「薄荷巧克力」及「菱餅」等食物（特別是日式糕點）的配色也非常好運用，十分推薦給各位。

Q7 描繪毛髮或衣服皺褶的陰影好難。描繪時的重點為何？

A 處理陰影時，基本上都必須沿著題材的形狀塑形，很難用「一直線」來描繪，因此務必充分掌握形狀。掌握毛髮的「髮流」及「髮束」，並順著毛髮的生長方向塗繪。衣服皺褶的難度高，這時就要照鏡子了解皺褶的成形方向。此外，亦可以幾何圖形詮釋陰影形狀，使陰影帶點裝飾功效。

Q8 要如何尋找插畫的靈感？

A 只要讓自己擁有如何設定人物角色、場面、使用色、下標題⋯等多個靈感來源，就能隨時找到想要描繪的事物。以人物或場面構圖時，可特別強調「帽子」或「鞋子」等想讓人注意的部分，或是充分發揮人物姿勢，使畫面融合。

Q9 古島老師上色時是否會參考什麼東西？

A 最近會使用數位插畫塗色法。陰影使用藍色系、底色加入漸層、放入不同色調的對比色、主線畫出顏色等，結合自己在描繪數位插畫時所使用的手法，隨時摸索如何讓顏色呈現更有效果。

Q10 水彩色鉛筆顏色很多，該怎麼組合顏色令人困擾。是否有配色的訣竅呢？

A 當然可以使用自己喜歡的顏色，但煩惱該如何配色時，則可參考動植物、食物等身邊事物的配色，這樣的配色法較不容易失敗。像是翠鳥的藍綠色搭配水果的橘色，其實有非常多漂亮的配色法，在各種嘗試中找到自己喜愛的顏色是件很開心的事。

Q11 想要把水彩色鉛筆與其他畫材做組合運用時，該注意什麼事情呢？

A 我認為不要被既有觀念侷限，自由發揮相當重要。另外，亦可從「想要這樣的感覺」來反推該用何種畫材，將能降低失敗的可能性。使用帶飽和度或透明度的顏色、想做出強烈的暈染效果等等，能滿足這些效果的手繪畫材選擇相當多，因此各位要避免陷入「這種畫材必須這樣使用」的框架中。

Q12 對古島老師而言，水彩色鉛筆的魅力是什麼？

A 我認為水彩色鉛筆的魅力在於使用方法多元，容易找到適合自己的塗法。水彩色鉛筆很好混色，只要幾種顏色就能開始作畫，再加上重量輕、容易上手、攜帶方便等優點，是非常具魅力的畫材。對於感覺水彩色鉛筆很難，遲遲不敢嘗試的人而言，不妨先輕鬆地從 2、3 色開始作畫看看。

PROFILE

古島紺 KON KOJIMA

作品風格細膩鮮豔，讓人完全想像不到是以水彩色鉛筆描繪而成。主要以利用手繪畫材繪製插畫的方式進行創作，擅長透過水彩色鉛筆與手繪畫材的組合，展現風格迥異的上色技法。

TITLE

卡漫插畫水彩色鉛筆上色魔法

STAFF

出版	三悅文化圖書事業有限公司
作者	古島紺
譯者	蔡婷朱
總編輯	郭湘齡
文字編輯	徐承義　蔣詩綺
美術編輯	謝彥如
排版	菩薩蠻數位文化有限公司
製版	印研科技有限公司
印刷	龍岡數位文化股份有限公司
法律顧問	立勤國際法律事務所　黃沛聲律師
戶名	瑞昇文化事業股份有限公司
劃撥帳號	19598343
地址	新北市中和區景平路464巷2弄1-4號
電話	(02)2945-3191
傳真	(02)2945-3190
網址	www.rising-books.com.tw
Mail	deepblue@rising-books.com.tw
本版日期	2021年1月
定價	380元

國家圖書館出版品預行編目資料

卡漫插畫水彩色鉛筆上色魔法 / 古島紺
著；蔡婷朱譯. -- 初版. -- 新北市：三悅
文化圖書, 2019.07
160面；18.2 x 25.7公分
譯自：水彩色鉛筆で描く コミックイラ
ストレッスン
ISBN 978-986-96730-9-9(平裝)
1.水彩畫 2.鉛筆畫 3.繪畫技法
948.4　　　　　　　　　108008873

Original edition creative staff
Book design: Akira Hirano (CERTO Inc.)
Photos: Yumiko Yokota (Studio banban)
Proofreading: Yume no hondana sha
Planning and editing: Chihiro Tsukamoto (Graphics-sha Publishing Co., Ltd.)
Cooperation: HOLBEIN WORKS, Ltd., Faber-Castell Tokyo Mid-town, STAEDTLER JAPAN Inc., Pentel Co., Ltd., Too Marker Products Inc., Muse Co., Ltd., ORION Co., Ltd., Tombow Pencil Co., Ltd., Adobe Co., Ltd.